On
Words

Latifa
Echakhch

T0044674

Sarah Burkhalter
Julie Enckell
Federica Martini

Scheidegger
& Spiess
SIK-ISEA

Colophon

Conception éditoriale
Sarah Burkhalter,
Julie Enckell,
Federica Martini

Transcription
Federica Martini,
Melissa Rérat,
Jehane Zouyene

Lectorat
Sarah Burkhalter,
Melissa Rérat

Coordination pour la maison d'édition
Chris Reding

Conception graphique
Bonbon – Valeria Bonin,
Diego Bontognali

Lithographie, impression et reliure
DZA Druckerei zu Altenburg,
Thuringe

Verlag Scheidegger & Spiess
Niederdorfstrasse 54
8001 Zurich
Suisse
www.scheidegger-spiess.ch

La maison d'édition
Scheidegger & Spiess bénéficie
d'un soutien structurel
de l'Office fédéral de la culture
pour les années 2021-2024.

SIK-ISEA
Antenne romande
UNIL-Chamberonne, Anthropole
1015 Lausanne
Suisse
www.sik-isea.ch

Toutes reproductions,
représentations, traductions
ou adaptations d'un extrait
quelconque de ce livre et de
ses illustrations par quelque
procédé que ce soit sont
réservées pour tous les pays.

ISBN 978-3-85881-872-0

On Words, volume 3

Cet ouvrage a bénéficié
du généreux soutien de :

« Maintenant je peux fermer les yeux
et entendre tout l'espace. »

Poser, reposer, composer – un geste, une approche, un espace. Arriver, venir, revenir – d'ailleurs, après, au rythme. Autant de points d'appui que Latifa Echakhch lie et relit alors qu'un *shift* a lieu, que sa recherche plastique glisse vers la musique, le sonore. Non que cela soit dû à l'attrait de l'inconnu, pour celle qui depuis toujours écoute les sons de près et s'est épanouie, alors étudiante en art, dans les ondes de Pierre Henry (1927-2017). C'est, bien plus, la résurgence d'une sensibilité première à la poésie, à la musicalité des mots, à présent transposée à celle des espaces et des cadences qu'elle y décèle. «Je veux être artiste au-delà du fait de simplement produire des objets», affirme Latifa Echakhch à mi-chemin de l'entretien. Dans ses installations et sculptures, elle tend en effet à chorégraphier notre perception, à jouer sur les dimensions ici visuelles, là auditives, à activer tour à tour la faculté de mémoire motrice, d'intuition temporelle, d'association imagée. Arpenter un pavillon de briques et de lumière revient à se frayer un passage dans l'explosion sensorielle que procure un évènement musical, à graviter vers ses réverbérations physiques et émotionnelles et, le gravier bruissant sous nos pas, à se mouvoir comme par écholocation dans la visualisation puissante de l'artiste.

The Concert (2022) → Ⓓ Ⓔ, la proposition de Latifa Echakhch évoquée ci-dessus, réalisée en collaboration avec Alexandre Babel (*1980), Francesco Stocchi (*1975) et Anne Weckström (*1984) pour la 59ᵉ Biennale d'art contemporain de Venise, aura rythmé la conversation entre l'artiste et Federica Martini et Julie Enckell. L'échange s'est tenu en deux temps, avant et après l'ouverture du Pavillon suisse, à l'École de design et haute école d'art du Valais (EDHEA) en 2021 – où Latifa Echakhch enseigne à l'unité PALEAS (Pratiques Aurales, Lutherie Expérimentale, Arts Sonores) depuis 2019 –, puis au domicile de l'artiste en 2022. Cette discussion a fait l'objet d'un enregistrement, d'une retranscription, d'une traduction et d'une édition à plusieurs mains, d'écoutes différées d'un support à l'autre, d'un système perceptif à l'autre. Le processus éditorial est ainsi entré en résonance, de manière fortuite mais fluide, avec la sensibilité aurale de l'artiste.

D'un vinyle 45 tours, elle se souvient, adolescente, attraper «un hautbois qui part», une séquence qu'elle met en boucle et qui devient un «bloc d'images». D'emblée les sonorités font forme pour Latifa Echakhch, très tôt les sens sont perméables entre eux

et il s'agit par la suite d'en objectiver l'expérience. Elle creuse d'abord l'image, dont elle sonde les ressorts avec l'encouragement de Philippe Parreno (*1964), professeur à l'École Supérieure d'Art et de Design de Grenoble et mentor parmi d'autres comme Marshall McLuhan (1911-1980), Gilles Deleuze (1925-1995) ou encore Georges Didi-Huberman (*1953). Puis c'est la rencontre avec le travail de Félix González-Torres (1957-1996), une joie qui défie la description, mais survenue, nous le comprenons, à la vue de polarités qui peuvent se conjuguer sans s'annuler, le politique et l'esthétique, devant une œuvre qui se fait au gré des gestes qui la défont.

Latifa Echakhch, elle le dit, « [a] besoin d'avoir plusieurs pôles qui se contredisent ». Le fait d'arriver d'ailleurs, du Maroc en France dans l'enfance, puis en Suisse à l'âge adulte, lui a conféré un aplomb pour interroger son environnement et son rapport à celui-ci. Se situer sans forcément appartenir lui a donné une liberté, farouchement renouvelée à chaque projet, à l'aise envers le marché, le public, les attentes. De fait, les invitations à exposer coïncident avec un pas de côté, le temps de se poser la question de ce qu'elle ne sait

pas faire. Elle apprend alors les gestes qui lui manquent, travaille les contraintes du site, évide la connotation univoque d'un tapis de prière (*Frames*, 2000), cherche le point de déséquilibre d'une arabesque (*Dérives*, 2007 → Ⓑ). Elle convoque à la fois la présence et l'absence dans des installations d'ascendance minimaliste, dont le *display* lapidaire peut l'être au sens premier comme dans *Stoning* (2010) et *Tkaf* (2011), mais qui commentent plus souvent la mise à nu même du minimalisme en le resituant dans sa théâtralité (*La Dépossession*, 2014). Elle crée des objets, mais les quitte sans peine, sans œillade fétichiste en partant. Elle veut «toute la joie et la tristesse du monde en même temps, [...] quelque chose qui soit musical mais dans le silence». La basse continue de son travail? Une poétique du paradoxe.

Si Latifa Echakhch reconnaît se tendre ainsi des pièges, sur le plan aussi bien conceptuel que technique, c'est l'agilité qui persiste in fine. «Pourquoi rester dans un format?» demande-t-elle en marge de l'entretien. L'impasse, que constituerait par exemple la réitération de formes qui fonctionnent ou de médiums qu'elle maîtrise, n'a pas sa place. Au contraire, l'artiste inscrit ses

objets et dispositifs dans une temporalité, veillant à ce qu'ils induisent un cheminement réel du public et le sentiment, concomitant, de participer à leur achèvement. Souvent, le spectacle vient d'avoir lieu et nous arrivons à la suite de celui-ci, lorsque les lumières de la salle ont été rallumées et que les costumes sont ôtés – dans *Untitled (Horses & Figures)* (2013), les chevaux ont quitté l'arène, les harnais sont à terre et nous tournons autour des attributs du divertissement, qui nous apparaît alors crûment dans sa mécanique de domination.

Latifa Echakhch orchestre l'après-coup non comme un champ de ruines, mais comme une partition des possibles. En reconstituant la scène à partir des indices qu'elle dispose, il serait possible de mieux détecter les rapports de force. En venant après l'action, de percevoir pleinement ce qui a été. En revenant des lieux, de ressentir leur « vibratilité »[1]. Après quoi arrivons-nous maintenant? Un point d'orgue, à certains égards, mais qui bascule déjà dans d'autres espaces d'expression.

Sarah Burkhalter

Terme tiré de l'échange entre l'artiste et l'autrice lors de la rencontre «The Concert, DESASTRES—a conversation with the artists and curators of the Swiss and the Australian Pavilions», en présence de Latifa Echakhch, Marco Fusinato, Alexandre Babel, Alexie Glass-Kantor et Francesco Stocchi, Palazzo Grassi, Venise, le 22 avril 2022.

Un échange
entre Latifa Echakhch,
Julie Enckell
et Federica Martini

Comment définirais-tu la période où tu te trouves?

J'ai 46 ans et j'ai l'impression que je repose les fondements de ma recherche. Ce qui m'interpelle chez certain·e·s artistes, c'est que souvent tout s'établit à peu près quand on a vingt ans. Puis, on poursuit la production ou la ligne de recherche qui a été plus ou moins posée au départ. Le terrain, il a déjà été fait à vingt ans.

Quelle serait la raison à cela?

Je pense que c'est une question de temps et de confort. On a bien travaillé pour arriver à mettre les choses en place et cela peut être effrayant de se dire que ce n'est peut-être pas assez, qu'il faut aller au-delà. Mais ce n'est pas un processus solitaire. J'avance avec les gens qui sont autour de moi, que je rencontre ou avec les œuvres et les livres qui m'apportent toujours cette petite marge supplémentaire pour pouvoir faire évoluer mon processus de travail. Cela n'évolue pas de façon linéaire. Je ne perds pas confiance dans les formes que j'ai faites auparavant, mais je lis les mécanismes de façon différente. Aujourd'hui, j'ai envie de restituer ces mécanismes ailleurs, tout simplement.

Te souviens-tu de la première rencontre qui t'a amenée ensuite à décider que

tu voulais t'inscrire dans l'art?

L E Quand j'étais jeune?

J E F M Oui. Est-ce que c'était tout de suite évident pour toi?

L E Il y avait une forme d'évidence quand j'étais à l'école primaire. J'avais conscience d'avoir une sensibilité qui était problématique pour une certaine forme de vision normative de la société. Je sentais que j'avais une sensibilité pour l'écriture. Je savais que je regardais les choses différemment, mais là je n'ai pas eu d'éléments encourageants. Ce n'était même pas la question d'être artiste ou pas, c'était la question de faire quelque chose de cette sensibilité-là.

J E F M Cela pouvait être l'art, la musique, la littérature?

L E Oui. Je pensais au début que ce serait plutôt la littérature. À quatorze ans, j'ai tenté d'écrire mon premier roman sous forme de nouvelles narratives. Comme je lisais énormément, la qualité ne me convenait pas. Par contre, la forme du poème m'intéressait et je me suis rendu compte que je pouvais faire des séquences plus courtes. Poser un paysage, poser des gestes à chaque fois. La poésie, cependant, ce n'était pas évident. Il y a toujours ce complexe de l'immigrant·e qui te fait dire : « Non, je ne peux pas être

une grande poétesse parce que je ne suis pas d'ici. ». Ce n'est pas ma langue, dans un sens, même si c'est devenu ma principale langue. Mais, avant de faire de l'art, je voulais aussi faire de la politique économique. La rencontre avec l'école d'art est arrivée juste avant le bac, et là aussi, il fallait s'autoriser à y penser, contre la pression d'avoir un vrai métier, une vraie fonction sociale. Après, quand je suis entrée aux Beaux-Arts [École Supérieure d'Art et de Design] de Grenoble, j'ai mis un temps à apprendre — déjà juste apprendre ce que c'était que l'art contemporain.

JE FM C'était le coup de foudre ?

LE Non. C'était une grande étrangeté, vraiment. Le lendemain de la rentrée, nous avons visité le MAMCO [Musée d'art moderne et contemporain] à Genève. Il y avait des néons, des installations de Sylvie Fleury, de Fabrice Gygi. Nous sommes rentré·e·s dans l'appartement de Ghislain Mollet-Viéville ; à l'époque, on pouvait s'asseoir sur le lit. Au pied du lit, il y avait un sac de sport qui s'appelait *Ozone* (1989), qui a été fait par Philippe Parreno, Dominique Gonzalez-Foerster, Bernard Joisten et Pierre Joseph. Dans ces institutions, l'art était nommé « Art ». C'était donc à moi de comprendre. J'étais, de plus, timide

et réservée. Mon père était aussi gravement malade à cette époque. Tout était fragile. C'est à ce moment-là qu'a eu lieu une espèce de déclic. Ensuite, il y a eu des attentats intégristes à Paris, en 1995 dans le métro. Je me suis rendu compte que nous étions seulement deux maghrébin·e·s dans l'école. Dans le quartier arabe de Grenoble, je n'étais pas vraiment assimilée. Je ne parlais même pas la langue. J'ai essayé de m'intégrer un peu, mais tout à coup, j'ai réalisé ce que je représentais aussi socialement et j'ai vu les choses de façon beaucoup plus globale.

JE FM Qu'est-ce que tu as commencé à faire après le déclic ? Est-ce qu'il y a des travaux de cette époque-là qui sont encore importants pour toi ?

LE Il s'agit de pièces qui sont très initiatiques, dans lesquelles j'ai vraiment commencé à décortiquer les images. Je voulais décortiquer les strates de perception des images. Je découvrais le cinéma, l'action du montage. J'attaquais l'iconographie sans savoir vraiment ce que c'était, la question du médium sans en avoir une définition préconçue. À cette période, la rencontre avec Philippe Parreno, qui enseignait à Grenoble, a été déterminante. Il m'a fait découvrir Marshall McLuhan, [Michel]

Maffesoli, Gilles Deleuze, Georges Didi-Huberman. Découvrir que des concepts auxquels j'avais déjà pensé avaient été formulés dans des livres de façon beaucoup plus brillante, beaucoup plus radicale, c'était absolument incroyable. À partir de là, j'ai commencé à lire de la théorie. Une fois, Philippe Parreno m'a raconté ce qui était pour lui une bonne œuvre d'art. Il m'a décrit une séquence de *Blade Runner* (1982), quand Leo, le policier, trouve un tas de photos qu'il va ensuite scanner dans cette espèce de petite machine, puis il zoome dessus. Plus il zoome, plus on pense qu'il va perdre en qualité visuelle, mais ce n'est pas le cas. Au contraire, l'image est précise. J'ai ensuite dit à Parreno : « C'est l'inverse dans *Blow-Up* (1966) de Michelangelo Antonioni. Plus tu zoomes, plus tu as une déperdition et cela devient une abstraction pure et tu as une sensation émotive massive, parce que c'est la peur d'un meurtre qui vient de se passer. ». Ensuite, je me suis intéressée aux travaux de Felix González-Torres, de Gabriel Orozco. Quand j'ai découvert Felix González-Torres la première fois, j'ai ressenti une telle joie ! Puis j'ai décidé de partir, de faire ma quatrième année à l'école d'art de Cergy [École nationale supérieure d'arts de Paris-Cergy].

JE FM Au début de l'entretien, tu parlais des intuitions qui sont justes et qui persistent.

LE Oui, c'est exactement cela. C'est peut-être de la méthodologie d'intuition. Après, il faut se dire : « Elle vient d'où, cette intuition ? ». Puis se demander : « Est-ce que la question de la perception de l'espace ou des éléments environnants donne forme à d'autres choses ? ». Peut-être que cela vient du fait que je suis arrivée étrangère dans un pays avec des coutumes complètement différentes des miennes. Je regardais tout en demandant : « Qu'est-ce que c'est que cette chose ? ». Finalement, je me suis posé cette question toute ma vie, dans un sens, que ce soit avec la France au début ou avec l'art après.

JE FM Tu nous parlais d'une tentation précoce d'étudier la politique économique. Qu'est-il resté de cet intérêt dans ta pratique artistique ? Une forme d'engagement ou de militantisme ?

LE Je trouve que ma croyance dans l'art me donne la liberté de m'engager en préservant une certaine sensibilité et en pouvant avoir les yeux grands ouverts tout le temps. J'ai compris un petit peu plus tard, quand j'ai étudié entre autres le groupe d'avant-garde MA [Magyar Aktivizmus], en Hongrie, comment la révolution a été

accompagnée par les artistes et les activistes. Et comment un engagement politique et artistique pouvait être mené d'un même front, réussir ensemble mais s'effondrer aussi. J'ai essayé, à des moments, de faire partie de groupes étudiants syndiqués ou politisés et à chaque fois, je ne voyais que des systèmes de hiérarchies et les ego, et me retirais, profondément déçue. Ma mise en doute permanente m'empêche de me lier à des groupes, je croirai toujours en l'humanité et en même temps je douterai toujours d'elle. Je reste très engagée dans le civil, tout en étant discrète à ce propos pour ne pas me faire valoir grâce à de nobles causes. Seuls les gens qui me connaissent intimement le savent, même si dans ma pratique il y a beaucoup de signes de cela.

JE FM Lors de ton exposition personnelle *Dans la maison vide* (2017), au Manoir de la Ville de Martigny, tu as réalisé l'installation in situ *Vendredi 11 août 1989* (2014). La traduction y jouait un rôle déterminant.

LE Oui, c'étaient des extraits de mon journal intime de quand j'avais quatorze ans. Des textes assez engagés que je faisais à l'époque. Rien d'héroïque, juste un *statement* sur l'état du monde et l'urgence de le changer. Je suis revenue à ce

texte-là après 2015, avec les attentats de *Charlie Hebdo* à Paris. Quand tout l'endoctrinement massif de l'islamisme politique radical est devenu visible. Là, j'ai eu une espèce de doute. J'ai lu, dans les médias et la presse, leur lettre d'adieu et ai suivi des interviews pour savoir comment cela se passait, les mécanismes de lavage de cerveau, d'enrôlement. Qu'est ce qui était dit, sur quoi ils·elles jouaient. Ils·elles jouaient beaucoup sur le fait de se sentir utile, d'aller aider les enfants, de sauver les innocent·e·s. Tu as beau théoriser comme tu veux, te dire « moi jamais » – cela arrive. J'ai commencé à me demander : « Pourquoi ils·elles sont parti·e·s ? ». Après, j'ai repris des extraits des lettres d'adieu : la seule chose que je pouvais faire, c'était écrire à même le sol ces dernières paroles-là, qui étaient : « Pardonne-moi, je vais sauver nos frères et nos sœurs là-bas. ». Ce sont des choses que tu peux encore entendre. Tu sais que c'est leur point de non-retour. Dans mon travail, ces phrases sont écrites avec un grand pinceau et de l'eau, comme pour la calligraphie d'entraînement dans les rues en Chine. Les mots s'effacent au fur et à mesure et nous n'avons jamais l'entièreté des extraits.

JE FM Tu parles ici d'une trajectoire irréversible, mais dans ton travail, la question du renversement et de la réversibilité est cruciale. Tant au sens figuré – on pense à la décomposition de la matière dans les ruines – qu'au sens physique du chemin «recto verso» que tu proposes au/à la spectateur·rice dans certaines de tes installations.

LE Oui, c'est le principe du doute. Je n'ai jamais été certaine de ce que j'avançais. Même quand j'ai une pensée qui survient, je la mets en doute tout de suite. Je me dis que c'est peut-être l'inverse, ce que je pense. J'ai besoin d'avoir plusieurs pôles qui se contredisent. Pour moi, c'est cela mon confort. Avoir une parole, une direction, un geste posé, c'est là où je suis mal à l'aise. Cela me paraît douteux, suspicieux. Je me tends des pièges énormes. Cela crée des parcours passionnants à l'intérieur de ma tête, mais j'en ris aussi beaucoup. Cela fonctionne sur ma perception. À partir du moment où je dois me situer, c'est mis en doute et là, j'ai besoin d'avoir plusieurs pôles. Parfois, cela se revérifie dans le travail. Par exemple en 2013, au Centre Pompidou [Centre national d'art et de culture Georges-Pompidou, Paris], c'est moi qui avais prévu au départ de

présenter les objets encrés, du côté teint en bleu, c'est-à-dire sur la face de l'installation que l'on voyait lorsque que l'on se retournait au fond de la salle, et non du coté noir qui est la partie que l'on voyait en entrant, puisque c'était des objets très banals quelque part — un échantillon de parfum, une cassette, une lampe. Au début, il s'agissait juste des objets posés sur mon atelier vide et la première sensation qu'ils avaient suscitée en moi était: c'est la pauvreté, mon héritage. J'ai essayé de retrouver tous les objets dont je me souvenais de mon enfance et qui m'avaient marquée. Je suis arrivée à peu près à quatorze. J'en ai exposé onze. Tu les regardes et ils ont l'air tellement banals et communs, avec rien d'exceptionnel. Je sais ce que tout cela impliquait pour moi d'un point de vue de l'héritage social. On imagine toujours l'étranger·ère, qui habite avec ses objets exotiques ou orientalistes, mais ici rien de tel, c'était vraiment la soupière, les fleurs en plastique, des choses très basiques. Quand j'ai installé le dispositif, je me suis dit que cela ne marchait pas. Il fallait les retourner. C'est parce que je n'osais peut-être pas me dire: «Il faut que ce soit du côté noir.». Du coup, cela fonctionnait. On avait effectivement d'entrée de jeu

les objets, la noirceur. C'était la première image et on ressortait avec un sentiment allégé. Pour faire les tableaux avec l'encre bleue qui remonte de bas en haut de la toile vierge en se diffusant par capillarité, j'ai mis des mois à chercher cette encre bleue. Il me fallait une encre artificielle, qui soit liée à la question de l'histoire de l'imprimerie. J'ai fait toutes sortes de recherches et je suis arrivée sur ce bleu particulier. Je l'ai acheté dans une usine en Allemagne. J'ai commandé des litres et des litres qui sont arrivés par palettes. Quand j'ai ouvert, j'ai regardé le bleu et c'était le même que celui des papiers carbones que j'avais déjà utilisé pour mes installations.

JE FM Tu disais que quand tu es invitée à une exposition, la première question que tu poses est: «Qu'est-ce que je ne peux pas faire?». Cet aspect nous semble être complémentaire à ton processus de recherche.

LE Oui, c'est la liberté qu'on se donne. Cela permet de savoir jusqu'où tu peux pousser les limites, ce n'est pas forcément pour les atteindre, mais cela fait partie des contraintes du contexte. Il y a les contraintes d'espace aussi. Avec *The Concert* (2022) → Ⓓ Ⓔ, mon projet pour le Pavillon suisse à la Biennale de Venise,

j'ai vraiment compris avec la musique, les basses et les aigus, les amplitudes, tout ce qui est dissonant, la question de l'équilibre spatial. Je regarde beaucoup comment on va parcourir l'espace d'exposition, par où on arrive, quels sont les angles de vue, et aussi tout ce qui concerne les espaces vides, les espaces de tension par rapport à une sculpture, la manière dont elle touche le sol. Je regarde beaucoup les points d'appui des installations, en essayant de me dire : « Là, tout se passe dans cette séquence-là, où la sculpture très lourde touche ce sol à ce moment-là, il y a suffisamment d'espace vide derrière et là on a un truc fort. ». C'est donc plus que l'ensemble en fait, on a plein de petites séquences, on a de petits moments forts. C'est le rapport aux points de tension, aux points de vide et c'est comme cela que je compose. Quand j'ai fait mon exposition au Boijmans à Rotterdam [Museum Boijmans Van Beuningen], j'avais envie de venir, si possible, avec un peu de légèreté, mais je voulais une intervention forte quand même. Je suis arrivée avec des vêtements dans ma valise. J'ai demandé qu'on commande de l'encre noire, puis j'ai trempé les vêtements dans l'encre et ai tracé les lignes dans l'espace, cela allait d'un mur à l'autre. Ce qui faisait la particularité de

cet espace-là, c'était le circuit architectu-
ral. Mon geste arrivait d'un mur à l'autre :
cela restait ouvert mais en ayant une pré-
sence pesante. Je voulais briser l'espace
architectural par ce parcours de lignes,
sans cloisonner.

^{JE FM} Quelle a été ta première exposition
importante ?

^{LE} C'était au Magasin de Grenoble, *Il
m'a fallu tant de chemins pour parvenir
jusqu'à toi* (2008), ou peut-être l'exposition
d'avant. En 2004, j'ai fait une exposition,
Désert, dans un petit lieu associatif à Paris,
qui avait été monté très temporairement
par trois jeunes commissaires. C'est là où
j'ai rencontré les curateurs Hou Hanru et
Gregory Lang. Mes ami·e·s étaient là éga-
lement. C'était une exposition importante
aussi parce que je me suis retrouvée à faire
mon travail, et en même temps à ne pas le
comprendre. Je savais qu'il fallait sentir la
matérialité ; avoir une impression de désert
et de ruines. Il fallait que ce soit au sol, par
un geste fort mais pas spectaculaire. Je me
suis dit que peut-être mon travail était plus
grave, plus dur que ma personne, et que
ce langage formel était différent de moi.
J'ai pour la première fois vraiment assumé
cela. C'était le premier rapport d'étrange-
té avec mon travail. L'autre exposition

marquante, celle du Magasin à Grenoble, elle est aussi ma première grande exposition institutionnelle, dans la ville où j'ai passé toutes mes premières années d'étude. J'ai rêvé cet espace des centaines de fois. Je me souviens de la fluidité de la recherche, de l'installation. Le Magasin à Grenoble, c'était mille mètres carrés. Je n'avais pas de galerie, rien. J'ai tracé avec des bandes de goudron des lignes entremêlées au sol, mis dans les espaces vides des plaques de plâtre qui servaient de socle à certaines sculptures, ou les traces d'un goutte-à-goutte d'eau orange et tout au fond un immense mur de papiers carbones bleus qui dégoulinait sur les plaques blanches. Ce dont je me souviens, c'est lorsque je me suis retrouvée dans l'entrée du Magasin, face à mon travail. C'était très intense pendant le montage et la conception. Après, tout se défragmente dans mon esprit et c'est là où j'apprends, c'est là où je connecte et comprends. C'est le moment le plus précieux pour moi dans mon travail.

JE FM En t'écoutant, on comprend que tu n'exposes pas un résultat, mais qu'une partie essentielle du projet commence là où l'exposition a lieu.

LE Ces premières expositions ont eu lieu à une époque où je n'avais pas de studio,

car je n'en avais pas les moyens. Cela dit, maintenant que j'ai les moyens, que j'ai les ateliers, je fonctionne toujours pareil. Je construis et visualise essentiellement dans ma tête. J'ai très peu de notes. J'ai toujours pour objectif de mieux archiver mon travail, de faire des croquis. Le seul moment où je ressens le besoin d'une préparation et que je construis des maquettes, c'est sur des architectures particulières.

JE FM Ton travail implique toujours, d'une manière ou d'une autre, des scènes, des dramaturgies, des mécanismes, qu'il s'agisse d'un seul geste ou d'une série.

LE Je trouve qu'il y a trop d'images, trop de projets. On ne peut pas faire des œuvres au kilomètre, ce n'est pas possible. Je veux être artiste au-delà du fait de simplement produire des objets. Parfois, je suis dans la production d'objets, pour les séries de tableaux par exemple. Ces séries se basent sur une variation rythmique. Je me suis toujours interrogée pour savoir pourquoi j'avais besoin d'en faire. Il y a une idée de procédé très simple, pas trop cérébral, qui me permet de rentrer dans une mécanique de mouvement. La chose se passe devant moi : ce sont souvent des actions et des gestes qui sont très, très simples. Cela prend son sens non la première fois,

ni la deuxième, ni la troisième, mais c'est au bout peut-être du dixième geste. Il me faut au minimum dix pièces pour arriver à comprendre quelle est la mécanique, qu'il n'y ait quasiment plus que cela de visible. Par là, il n'y a plus ce caractère exceptionnel du geste unique de l'artiste. C'est peut-être ma seule façon d'aborder l'idée de la peinture ou du tableau, procéder en plusieurs gestes répétitifs pour éviter que ce ne soit un seul qui incarne « le génie ».

J E F M Quel rôle l'expérience joue-t-elle là-dedans ? Est-ce qu'il y a peut-être aussi un apprentissage qui se fait par ta propre exposition et les gestes simples que tu mets en œuvre ?

L E Oui, c'est vrai qu'il y a beaucoup de gestes simples. J'aime bien apprendre les techniques. Je sais graver, je sais broder, je sais coudre, je sais peindre, je sais dessiner au fusain. Toutefois, c'est la capacité de lecture des points de tension des objets qui compte pour moi. Je peux le faire parce que je sais observer, puis j'aime bien reproduire pour comprendre le geste jusqu'au bout. C'est beau de voir comment est faite une transparence en peinture parce que tu sais ainsi comment la traiter au pinceau. Du coup, tu la ressens vraiment. Tu peux repenser à la dilution

de la couleur pour que cela arrive. Ce n'est pas qu'une image et une couleur, c'est un geste. J'apprends beaucoup avec tous·tes mes technicien·ne·s de montage. Quand on a travaillé pour l'exposition *Romance* (2019) à la Fondazione Memmo de Rome, j'ai appris à faire des rocailles en béton, mais j'ai appris avec les technicien·ne·s.

JE FM Pourrait-on dire que tout comme les objets d'une série répondent à un rythme, tes expositions sont également organisées comme une partition?

LE Bien sûr, c'est l'ensemble. L'exposition *The Sun and the Set* (2020) → Ⓕ au BPS22 à Charleroi [Musée d'art de la province de Hainaut] a été très importante pour moi parce qu'on m'avait demandé de faire une forme de rétrospective. De grands rideaux partitionnaient l'espace et m'ont aidée à créer un paysage où des objets émergeaient. Cela permettait de faire une espèce de voyage temporel sur un ensemble d'œuvres que j'ai réalisées sur quinze / vingt ans. Il y en a que je n'avais pas vues depuis quinze ans et c'était très touchant de les rencontrer à nouveau, bien que je ne sois pas très fétichiste avec mon travail.

JE FM Il y a de l'affect.

LE Oui. Tu regardes comment la pièce a grandi sans toi, si elle est toujours valable,

si elle a toujours l'aura qu'elle avait il y a quinze ans. Ce ne sont plus de jeunes pièces, c'est juste moi qui étais jeune.

JE FM Le temps, son déroulement et ce qu'il fait au sujet, concerne-t-il donc aussi le regard que tu portes sur la chronologie de ton travail?

LE Je viens d'une génération qui n'est pas post-conceptuelle, mais mes aîné·e·s étaient des post-conceptuel·le·s, les générations de Philippe Parreno, Pierre Huyghe. On est dans des systèmes, c'est la beauté des systèmes. Moi, je suis beaucoup plus dans le rapport direct à la sensation ou au sentiment. J'ai travaillé avec le système une fois. Pour l'exposition *Les Sanglots longs* (2009) → Ⓙ au Museum Fridericianum de Cassel, j'ai pris les résolutions du Conseil de sécurité de l'ONU relatives au conflit israélo-palestinien entre 1948 et 2009. J'ai donné ces numéros à une compositrice en piano en quart de ton pour écrire de la dodécaphonie. Là, c'est un système. C'est-à-dire, on arrive à un objet sensible à partir d'un truc théorique ou d'un ensemble de données. Même livré de manière un peu brutale, un ensemble de chiffres permet d'avoir un résultat extrêmement romantique.

JE FM Le fait de te mettre du côté des sensations et des sentiments t'amène-t-il aussi à

indiquer des concepts au public, sans tout expliquer?

^{L E} Moi, je peux reconstruire la scène de crime avec d'autres éléments que l'explication de chaque élément. Je ne sais pas comment expliquer. Il y a les écrits de Gérard Grisey – grand personnage français de la musique spectrale –, lequel va travailler sur des pièces en percussion qui sont en quelque sorte très calculées. Tu ne le ressens pas, mais c'est calculé. Par contre, tu vas ensuite t'intéresser à d'autres auteur·rice·s en percussion qui vont plus s'accrocher à des questions rythmiques, liées à des instruments plus ancestraux en Afrique, et qui passent sur une rythmique comme cela, sans filet. Et sans filet, tu arrives à avoir cette même sensation. Vraiment, la sensation première, c'est du sensible, peu importe la complexité de l'écriture.

^{J E F M} C'est là aussi ta relation avec le public?

^{L E} C'est ma relation avec le public. Je n'ai pas besoin qu'il doive savoir des choses pour comprendre. Je voudrais que si on s'arrête là, à la sensation pure, on y arrive directement. Il y a de la matière si on veut faire de la recherche, mais il y a une rencontre rapide sur la sensation et sur un

système perceptif, qu'on a toutes et tous. Du coup, c'est vraiment accessible pour tout le monde. C'est un peu ce que j'apprends en cours de solfège, mon professeur me dit tout de suite quand je réfléchis et que je me perds. Il faudrait aller directement de ton oreille au son que tu donnes, en passant très vite par le cerveau.

JE FM J'ai l'impression que ton travail est à la fois un reflet plein et entier de qui tu es et en même temps il y a une très grande pudeur. Comment négocies-tu avec cela?

LE J'ai mis longtemps avant d'accepter mon côté un peu timide. J'ai dû un peu négocier avec cela. J'accepte de le faire uniquement en essayant d'écouter au plus près ce que je ressens, les choses que je lis, que j'observe. En essayant d'être la plus sincère possible avec cela. J'arrive à ce moment-là à pouvoir partager quelque chose qui peut être reçu par d'autres. Bien sûr que cela parle de moi puisque je ne peux pas dire : « Non je n'existe pas. ». Mais je cherche à ce que cela parte de mon expérience et de mes sensations, de mes liens, et en même temps à retirer suffisamment mon ego ou ma personnalité pour laisser la place au public. C'est cet équilibre que j'ai trouvé. C'est vraiment une négociation qui est un peu compliquée pour des gens comme moi,

car je n'ai pas du tout envie d'afficher ma vie privée. Je pense que les gens n'ont rien à faire de cela, je n'ai pas d'exceptionnalité dans mes sentiments. Par contre, je suis un excellent outil pour pouvoir faire passer les choses ou aller au-devant du chemin, un peu en éclaireuse, pour que les gens se disent ensuite : « Je vois la même chose, je sens la même chose. ».

JE FM Si je comprends bien, c'est presque comme si à un moment tu touches à une forme d'universalité de l'art, qui fait que tu sais que la forme que tu vas donner va être entendue, captée.

LE Ce n'est pas quelque chose que j'ai compris tout de suite. Je voudrais être assez discrète, presque transparente. Mais mon engagement et mon travail consistent à ouvrir grands les yeux, à ne pas les fermer, à accepter de faire les liens qu'il faut faire. J'essaie de ne pas aller sur ce qui est trop facile et trop plaisant, même si j'aurais bien aimé avoir un travail plus léger, plus sexy, plus sympathique, représenter quelque chose de plus joyeux ou de plus fun. C'est pour cela que quand j'ai affaire à des étudiant·e·s, je comprends absolument que ce n'est pas simple, eux·elles qui sont encore à des stades où ils·elles sont encore très proches d'eux·elles, ils·elles

n'ont pas encore compris qu'on est un outil, une plateforme interactive par rapport au monde entier, mais c'est hyper dur de ne pas avoir un côté émotionnel avec soi-même, et l'ego, et la satisfaction, et le pouvoir, la reconnaissance…

JE FM Y a-t-il eu un moment, une exposition ou un évènement qui a fait que tu as pu lâcher ces enjeux personnels? Ou cela ne s'est peut-être pas fait d'un coup?

LE La fois où cela s'est vraiment lâché a été lors du vernissage à Venise. Je n'ai pas eu le temps d'avoir de stratégie d'évitement, de renvoyer les compliments, de faire la discrète, de passer à autre chose dans les conversations. Du coup, je prenais une espèce de raz-de-marée permanent de compliments. J'étais un peu inquiète pour moi sur le moment, je me suis dit: «J'espère que je vais bien survivre à cela, que mon ego ne va pas être endommagé par cela.». J'avais peur d'être flattée, d'attraper la grosse tête. C'était un super exercice de recevoir énormément et d'être juste là, présente, pour écouter le public parler de mon travail.

JE FM Est-ce qu'il y a eu des moments où tu n'as pas pu partager ton travail, parce qu'il n'y avait pas d'occasion de le faire, que tu n'avais pas d'exposition prévue?

L E Je suis assez privilégiée, j'ai eu la chance de pouvoir faire des expositions régulièrement, de pouvoir me poser et de me demander : « Qu'est-ce que j'ai envie de partager maintenant ? ». C'est comme cela que je commence les projets en général. Il n'y a pas eu jusqu'ici de moments de trop grand silence. Si à un moment, il n'y a plus de partage possible, cela ne m'effraie pas. Mais il y a un paradoxe dans ma façon d'en parler. Je dis toujours que l'important est de partager, et en même temps que si je ne peux plus partager ce n'est pas grave. Au moment où je crée, je ne pense pas au public, et en même temps mon travail est public. Ce n'est que quand je vois le travail, que je reconnais le premier sentiment que j'avais quand je l'ai envisagé au tout début, que je prends conscience que la pièce est terminée. Ensuite, j'ai une distanciation qui est très forte, tout de suite. Je n'ai pas du tout un rapport fétichiste à mon travail.

J E F M Penses-tu parfois aux pièces que tu as faites ?

L E Je les quitte, c'est étonnant ! Je me suis demandé si cela allait être comme cela à Venise car j'avais passé deux ans à travailler sur l'œuvre. Cela s'est passé en plusieurs étapes. Dès la fin du mois de février quand tout était installé, j'ai vu les

sculptures dans l'espace, et tout à coup j'ai pensé : « C'était exactement comme cela dans ma tête ! ». C'était comme cela depuis le début, depuis les premières heures ! Et ensuite, j'ai attendu qu'on finisse le travail d'éclairage, de lumière. Une fois que cela était fait, que tout était bouclé, j'avais l'impression de me promener dans quelque chose qui fonctionnait, et qui était exactement comme je l'avais projeté dès les premières visions du projet. Maintenant, quand j'y retourne, c'est comme si je visite un lieu avec une installation.

JE FM Cela s'est détaché de toi ?

LE Cela a toujours été détaché de moi, j'ai contemplé quelque chose à distance tout en mettant en place les rouages. Au début, il y a vraiment un sentiment : pour Venise, je voulais toute la joie et la tristesse du monde en même temps. J'avais besoin de quelque chose qui soit musical mais dans le silence. J'avais même dit à Alexandre Babel et à Anne Weckström lors d'un rendez-vous vidéo par Zoom : « Je peux vous dire exactement à quoi cela ressemblera, le *display* lumière qu'il y aura dans la grande salle, mais je ne vais pas vous le dire. Si cela se passe bien, ce que vous arriverez à faire est exactement ce que j'ai en tête. ». Et c'est ce qu'il s'est passé.

JE FM Tu as travaillé en équipe sur ce projet. Est-ce que cette dimension collective fait partie de ta méthodologie ou c'est juste l'engagement dans la scène artistique ?

LE Oui. Je suis quelqu'un qui a l'habitude de toujours travailler seule et là je donne, on va dire, l'ouverture sur d'autres. J'aime bien tout gérer en fait. La manière dont j'ai choisi Alexandre Babel, Anne Weckström, c'est exactement pour ces raisons-là. J'avais un peu projeté leur manière de travailler, leur rapport à la rythmique.

JE FM Quand tu dis que tu t'interroges sur la suite, cela veut-il dire que tu aimerais peut-être faire de la musique ?

LE Oui. Même plus que cela, plus que faire de la musique, c'est vraiment travailler sur des espaces sonores, tout comme une salle peut être un espace sonore, tout comme un opéra peut être un espace sonore. Il y a vraiment une dimension spatiale qui m'intéresse énormément.

JE FM Que tu pourrais relier à ton travail plastique ?

LE Oui, il n'y a pas beaucoup de différences. Un·e musicien·ne travaille avec des sentiments, un·e artiste visuel·le fait pareil. Quelque part, la source est la même. Je suis en train de découvrir en ce moment ces outils afin de savoir quel est le panel

que je vais me constituer. J'ai travaillé avec de l'encre, avec du béton, avec de la peinture, j'ai construit, déconstruit. Je connais un peu mon vocabulaire et ma palette d'outils en arts visuels et en ce moment je suis en train de découvrir ce que cela pourrait être avec la musique, les notes, les tonalités. Qu'est-ce que je cherche? Cela va prendre un peu de temps, cela ne s'improvise pas. Je ne suis pas non plus instrumentiste, c'est la grande différence. Je me vois dans l'orchestration et la composition.

J E F M Dans tes pièces, on a souvent l'impression qu'il y a eu un grand bruit, qu'il s'est passé beaucoup de choses et qu'on arrive juste un peu après. Est-ce que le son est une matière ou plutôt un espace?

L E C'est comme un espace à comprendre. C'est une maison dont je dois comprendre chaque mur, chaque angle, pourquoi cette utilisation de la brique, qu'est-ce que cela voulait dire par rapport à la modernité. Tous les matériaux veulent dire quelque chose, il y a beaucoup plus que de simples composants. Cela modifie notre rapport au temps, la linéarité du temps. En arts visuels, c'est facile. Ce sont des œuvres que l'on voit à l'instant, on arrive à deviner comment cela s'est fait. C'est facile parce que c'est très tenu sur un instant. On a la

liberté de lire une pièce ou une sculpture ou une installation. Avec la musique, comment fait-on? Est-ce qu'on a une temporalité? Et comment négocie-t-on la linéarité là-dedans? Et si le linéaire et le narratif ne m'intéressent pas? La temporalité est impérative, mais comment elle se traite, de quelles manières, avec quels outils, comment est-ce que l'on séquence cela? Beaucoup de musicien·ne·s ont travaillé [sur cela] et donc je les étudie pour voir comment ils·elles y ont répondu avant moi.

JE FM Cela est très présent dans ton travail, particulièrement dans la conception d'exposition. Il y a toujours un avant et un après, des temporalités différentes, une forme d'opacité entre elles. Ainsi, en un sens, cette notion de rapport au temps est déjà là.

LE Je trouve aussi. J'ai appris à relire mon travail sous cet angle, la musique m'a beaucoup appris pour cela.

JE FM As-tu l'impression d'avoir entendu beaucoup de choses qui ressemblent à de la musique ou à des nappes sonores depuis très longtemps et que c'est maintenant que cela devient une part concrète du travail?

LE J'ai beaucoup entendu de sons, de musique depuis l'enfance. Quand j'ai étudié à Paris, je suis souvent allée à la Maison

de la Radio, aux concerts de Radio France, du GRM [Groupe de recherches musicales], j'ai écouté Pierre Henry sans savoir qui c'était. Je me suis beaucoup retrouvée dans des endroits comme cela. Je ne sais pas d'ailleurs comment je me suis retrouvée là ! C'était étrange d'écouter une onde sinusoïdale pendant nonante minutes et me dire : « C'est exactement là que je dois être. ». Je me suis un peu rappelé de tout cela. J'avais une platine disques dans ma chambre que j'avais récupérée de mon père. Par exemple, Elsa – la chanteuse pop française qui a eu du succès dans les années 1980 : on m'avait offert l'un de ces disques 45 tours qui s'appelait *T'en vas pas*, qui était le grand tube de l'époque. J'ai écouté la version instrumentale de la face B et il y a une toute petite séquence où il y a une partie au hautbois. Je mettais en boucle ce tout petit bout de quelques secondes. Je me rappelle aussi que sur d'autres morceaux, j'ai beaucoup samplé des parties instrumentales, par exemple des morceaux des Clash. C'était parfois presque de la musique concrète, et moi je séquençais ces petits bouts. Cela, je l'ai beaucoup fait, toute seule. On fait des trucs, on ne comprend pas trop pourquoi et plus de trente ans après, on se dit : « Ah mais oui, cela me semble familier ! ». Les

liens aussi, les blocs, les parties sonores sont de petits blocs d'images. Je me rappelle donc de petits blocs d'images. Tel morceau, c'est telle partie de tel endroit, qui me rappelle telle ou telle chose…

JE FM C'est complètement à l'opposé d'une forme de linéarité et c'est aussi à l'opposé d'une forme de narration. Imagines-tu que dans cette nouvelle phase de création, il y ait quelque chose de cet ordre qui surgisse ou serait-on plus dans quelque chose d'abstrait?

LE Oui, je me dis parfois que là où la musique concrète n'a pas été, c'est le champ politique. C'est un truc qui me manque là-dedans, donc j'essaie de le comprendre ailleurs et de le voir ailleurs. Après, je me dis que dans les parties plus axées sur la structure musicale, il manque la dimension des sentiments. Maintenant, il y a plus de compositeur·rice·s qui travaillent avec cela. On va aller exploser ou trifouiller les tonalités des chants grégoriens pour essayer de trouver quelque chose qui était interdit à l'époque et on va étirer cela pour vraiment avoir le flux des sentiments. J'aime beaucoup cette façon qu'ils·elles ont de travailler maintenant. J'ai l'impression qu'on règle quelque chose en fonction du temps et que là, il y a énormément de

choses possibles d'un point de vue musical. Mais je pense qu'on a qu'une seule chose à dire, en fait. Je ne sais pas comment expliquer. Faire de la musique pour faire de la musique ou trouver une résolution musicale à ce que je vois du monde, dans ma manière de le partager. Je n'avais, par exemple, jamais compris la *noise music*. J'en écoutais mais je ne comprenais pas. Une chose pire que la musique *noise*, c'était la musique *noise* japonaise. Pour moi, cela était vraiment agressif. Il n'y a pas très longtemps, quelques mois seulement, j'écoute du Keiji Haino et maintenant je comprends tout à fait ce qu'il dit. Il y a tout à coup une familiarité avec quelque chose que j'ai rejeté durant des années et qui me ressemble tellement. Tout à coup, je comprends.

^{J E F M} C'est aussi une énorme amplitude que tu donnes au travail.

^{L E} Énorme, oui, et aussi à moi-même. Avant je devais gérer le visuel, maintenant je dois gérer le sonore en même temps. Parfois, je suis envahie par les images, par les couleurs, les lumières, tout ce que je vois, les matérialités, j'ai vraiment tout qui m'arrive sur la figure, tous les jours. Cela fait beaucoup, c'est très vibrant, bouillonnant en permanence. J'ai aussi la dimension

émotionnelle là-dedans, j'ai tout ce qui est affectif, quand je regarde les gens, les interactions, la gestuelle, le rapport des objets. C'est beaucoup à gérer. Maintenant en plus de cela, j'ai le rapport au sonore. J'ai toutes les nappes de son qui arrivent de plusieurs endroits. S'il y a de la musique, je ne peux pas travailler, sculpter, réfléchir, cela me prend tout mon espace. Je suis souvent dans le silence. Maintenant, je peux fermer les yeux et j'entends tout l'espace.

JE FM Les réseaux amicaux émergent également dans tes deux dernières expositions, *Night Time* (2022, Pace Gallery, Londres) → Ⓗ et *For a Brief Moment* (2022, Kunsthaus Baselland, Muttenz). Cela est-il aussi une conséquence de cette approche musicale, d'inviter d'autres musicien·ne·s sur scène?

LE Oui, exactement. C'est me dire que je vais partager ce que je vois… D'être à plusieurs… J'aimerais bien le faire un peu plus. Mais il ne faut pas que ce soit forcé ni quoi que ce soit. Ce sont des occasions. Avec Zineb [Sedira], c'était vraiment l'occasion de dialoguer sur une certaine méthodologie de travail. Avec Sim Ouch, pour les photos qui ont servi à la série de peintures de *Night Time*, c'était juste parce que cela me permettait de ne pas réfléchir à la

méthode. Il avait déjà cadré les photos, il les avait déjà prises et ce sont des photos que je reconnais, des endroits que je reconnais, il a remarquablement et très justement fait ce travail pour moi et pour nous autres. Contrairement à ce que j'ai pensé devoir faire à un moment donné, je n'ai pas eu à prendre un appareil photo, regarder dans mes photos personnelles, prendre des photos moi-même dans des concerts. Quand je voyais les photos de Sim Ouch, il y avait déjà tout. C'est comme si tu as le·la meilleur·e pianiste du monde, cela ne sert à rien d'aller apprendre vite fait à faire du *keyboard* [rire] alors que tu peux l'inviter sur scène avec toi. Après, tu refais quelque chose avec, tu déstructures sa composition, puis on travaille comme cela. Quand il m'a donné sa source d'images, il y avait plus de trente mille photos. Je me suis retrouvée avec toutes ces images de toutes ces années, de toutes ces gens et j'ai eu un sentiment très fort. Ensuite, je lui ai écrit un petit mot indiquant que c'était un peu difficile. Et il m'a dit: «J'attendais que tu me dises cela car tu es la seule après moi à voir toutes ces images et à savoir ce que cela représente.». Nous sommes donc deux à connaître ce sentiment-là, avoir cette multitude d'images et savoir ce que cela

pèse d'un point de vue émotionnel. C'est impressionnant d'avoir quinze ans de soi-rées d'une communauté nocturne.

JE FM Il y a un gros sujet que l'on n'a pas encore abordé: la question du marché, notamment si on fait le lien avec les pièces sonores. Là aussi, c'est une négociation.

LE C'est un truc avec lequel je suis si à l'aise que je n'y pense pas vraiment, mais par contre que j'ai totalement englobé depuis le départ. J'ai travaillé dans une gale-rie d'art, je sais comment cela fonctionne, je connais différentes relations des artistes avec l'argent, leur œuvre « commercialisé » et des choses comme cela. J'ai toujours été très claire avec cela. Au début je pensais que mon travail ne se vendrait pas, c'est vraiment très sincère [rire]. Donc quand cela a commencé, je me suis dit : « Je fais quoi avec cela maintenant ? ». Le premier mur de papier carbone bleu que j'ai vendu, je me suis dit : « Mais il y a des gens qui ins-tallent cela ? ». Tu vois, des porte-drapeaux sur trois mètres dans l'espace, ce sont des particuliers qui les ont achetés. C'est une donnée que je n'avais pas englobée. Je veux qu'il n'y ait absolument aucun frein dans ma façon de produire et faire, toutes les idées que j'ai besoin de développer, je les développe, ce n'est pas parce qu'elles ne se

vendent pas que cela va diriger mon travail. Il y a des pièces qui se vendent beaucoup plus que d'autres et je fais en sorte que ce ne soit pas grave. Il faut avoir beaucoup de recul par rapport à cela. On peut être un·e artiste qui marche bien maintenant et ne plus l'être dans dix ans. Si on regarde les vieux magazines d'art des années 1980, on se prend un bon coup d'humilité quand même. Notre travail doit résister au temps et préserver l'envie d'encore le faire, notre travail doit résister au marché, à tous ces trucs de reconnaissance. Ce n'est pas qu'une question d'argent… Si à un moment, on n'aime plus ce que je fais, est-ce que je continue à le faire ou pas? Il y a des gens qui identifient cela: «Si on n'achète plus mes œuvres, c'est parce qu'on n'aime plus mon travail.». C'est quand même qu'une certaine catégorie de la population qui peut acheter des pièces. Cela ne veut donc pas dire que le travail n'est plus intéressant, c'est une question différente.

JE FM Il n'y a donc pas de pression que tu te mets ou qu'on te met, que tu reçois?

LE　　Non, j'ai bien gagné ma vie avec ce travail, au-delà de ce que j'avais envisagé et si cela s'arrête là, c'était déjà formidable. Il n'y a pas du tout de pression, non. Mais la question peut effectivement sembler

délicate parce qu'il y a une partie de mon travail qui est un travail de peinture. Donc bien sûr, ces pièces-là se vendent plus facilement. Quand j'ai eu mes premières pièces qui sont parties en ventes aux enchères et qui ont fait de petits records de vente, la première pensée qui m'est venue à l'esprit était: «Je vais arrêter de faire de la peinture. Ces formats sont trop ‹marchandisables›, je vais éviter cela.». Après, je me suis dit: «Non mais quand même, ils ne vont pas m'empêcher de faire ce que je veux.». C'était juste négocier cela et que tout fonctionne, et de me dire que j'aime les espaces des tableaux, comme on peut aimer l'espace d'un vinyle ou d'une cassette. Ce sont des extraits de temps. J'ai tourné cela dans tous les sens et me suis dit que je n'avais aucune raison de renoncer à cette pratique. Oui, je me pose les questions à l'inverse. Quand une telle pratique marche, est-ce que cela va m'empêcher de travailler? Et non pas: «Comment est-ce que je peux travailler pour que cela marche?». Et en même temps, toutes mes pièces sont très différentes les unes des autres. Cela va des tableaux d'encre bleue aux peintures de fête. On se demande si c'est la même personne… et pourtant oui. Je pense qu'il s'agit de la responsabilité de

chaque artiste. On sait très bien ce qui est en train de se jouer à ce moment-là et si on est un peu sincère avec soi-même ou pas. Je pense que c'est la responsabilité de chacun·e. On ne peut pas vouloir quelque chose, souffrir parce qu'on ne l'a pas, mais souffrir de ce que l'on ne veut pas. Durant mes premières années, j'ai énormément observé les carrières d'artistes, j'ai beaucoup regardé pourquoi les artistes se plantaient, pourquoi ils·elles arrêtaient au bout de cinq ans, pourquoi on les oubliait, pourquoi ils·elles ne continuaient pas. J'ai énormément analysé tout cela. Je ne voulais pas qu'il y ait quoique ce soit que je n'ai pas paramétré, qui puisse m'empêcher de continuer. Je ne sais pas comment expliquer. Je n'ai pas fait une école d'art pour faire carrière dans l'art, pour être artiste. Je voulais faire cela vraiment toute ma vie. Et c'est vraiment toute ma vie. À quatre-vingt ans, même sans moyens, même avec d'autres outils, je voudrais être tout le temps ainsi. Et s'il y a quelque chose qui peut endommager cela, il faut que je le paramètre.

JE FM C'est donc que tu avais l'impression — et à juste titre visiblement — que tu pouvais maîtriser cela. Que finalement cette question de s'empêcher d'être suffisamment libre, de se saboter ou de mal

négocier avec le marché, le système du monde de l'art étaient des paramètres maîtrisables et que donc il ne s'agissait pas de dire : « Je suis une bonne artiste, je suis une mauvaise artiste. », mais qu'il y avait d'autres questions essentielles qui te permettraient de te développer.

^{LE} J'ai beaucoup regardé. Quand on travaille dans une galerie d'art, quand on observe les gens autour de soi... J'ai beaucoup appris de la sorte. Dans tout ce milieu de l'art tel qu'on le décrit, que ce soit le marché, que ce soit la critique d'art, les commissaires d'expositions, que ce soit les historien·ne·s, que ce soit les collectionneur·se·s, que ce soit les fabricant·e·s, de tout ce milieu-là, il n'y aurait rien s'il n'y avait pas l'artiste au centre. J'ai compris très vite que la personne à protéger là-dedans n'était pas le·la collectionneur·se, le·la critique d'art, le·la journaliste. La personne à protéger est l'artiste. Il·elle fait son boulot, de manière sincère, droite et puissante. C'est le centre de tout. Depuis que j'ai vingt ans, je sais que la personne qui a les pleins pouvoirs est l'artiste. Oui, il y a une forme d'arrogance mais... Donc moi, le marché de l'art ne me fait pas peur, les carrières d'art ne me font pas peur. La seule chose qui me ferait peur serait de ne

plus pouvoir voir les choses, d'être malade ou quelque chose comme cela, ou d'être dans des points de non-retour émotionnel, cela me fait peur. Quand j'ai eu mes premiers rendez-vous avec mon galeriste, Kamel Mennour, je lui ai parlé de mon rythme : « Pendant cinq ans, je vais travailler de cette manière-là, sur les cinq années d'après, je vais ralentir et je vais passer des étapes, un peu plus fortes. Au bout de dix ans, il va falloir que je fasse un retrait d'un, deux ans, peut-être trois ans maximum. À ce moment-là, il ne faudra pas avoir peur parce que je vais revenir. Et il faudra accepter le fait que peut-être je ne reviendrais pas, mais il faudra me faire confiance. ». C'était à un moment où j'avais défini – j'avais trente ans quand j'ai parlé comme cela... Je savais que j'allais avoir une crise parce que je sais, en ayant étudié les artistes, que la quarantaine c'est difficile... Ce n'est même pas la quarantaine. La quarantaine, on la passe et on se dit : « Ça y est, j'ai eu quarante ans, c'est bon. ». Cela se passe vraiment après, 43, 44, là où la vraie crise arrive. Après, il y a le temps qui s'installe et ce côté quelque peu guerrier d'avoir passé le cap se dissout un peu, et là on a les vrais changements qui se passent. Moi, j'avais prévu de

faire une pause pour me régénérer. J'ai dit que j'aurais besoin de lire. J'ai lu ce que je n'avais pas eu le temps de lire les dix dernières années. J'ai eu trop de choses, trop d'activités, j'ai aussi une vie familiale très riche, et donc je me suis dit: «Je vais avoir besoin de faire un grand break à ce moment-là et je vais tout remettre sur la table, tout réapprendre, j'aurais besoin de le faire.» Et c'est alors que la Biennale de Venise tombe!

Œuvres

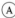

What Means Forever,
What Means Never
When No End Is Set, 2014

Encre sur toile, 200 × 150 cm
Courtesy de l'artiste
et kamel mennour, Paris

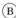

Dérives (Goudron), 2007
Vue de l'exposition *Il m'a fallu tant*
de chemins pour parvenir jusqu'à toi,
Le Magasin, Grenoble, France, 2007

Goudron, dimensions variables
Photo: Ilmari Kalkkinen.
Courtesy de l'artiste et kamel mennour,
Paris; kaufmann repetto, Milan

Vue de l'exposition
All Those Moments Will Be Lost in Time,
like Tears in Rain,
Protocinema, Istanbul, Turquie, 2015

Eau, sceau, grand pinceau de calligraphie,
dimensions variables
Courtesy de l'artiste

Vues de l'exposition
The Concert,
Pavillon suisse de la 59ᵉ Biennale d'art
de Venise, 2022

Bois, copeaux de bois, charbon, agrafes,
vis, gravier, dimensions variables
Photo: Samuele Cherubini.
Courtesy de l'artiste et des galeries: Dvir,
Tel Aviv; kaufmann repetto, Milan; kamel
mennour, Paris; Pace Gallery, New York

Vue de l'exposition
The Sun and the Set,
BPS22, Charleroi, Belgique, 2020

Toiles de théâtre apprêtées, peinture, tubes
acier et sangles, dimensions variables
Photo: Leslie Artamonow.
Courtesy de l'artiste et des galeries:
Dvir, Tel Aviv; kaufmann repetto, Milan;
kamel mennour, Paris

Erratum, 2004

Verres à thé brisés, dimensions variables
Courtesy de l'artiste et des galeries:
kaufmann repetto, Milan; kamel mennour,
Paris

Night Time (As Seen by Sim Ouch), 2022

Peinture acrylique et béton sur toile,
200 × 150 cm
Courtesy de l'artiste et de Pace Gallery,
New York

Vue de l'exposition
Latifa Echakhch, L'air du temps –
Prix Marcel Duchamp 2013,
Centre national d'art et de culture
Georges-Pompidou, Paris, France, 2014

Bois, toile, peinture acrylique,
fil d'acier, cristaux de lustre,
encre de Chine, dimensions variables
Photo: Fabrice Seixas.
Courtesy de l'artiste et des galeries:
Dvir, Tel Aviv; kaufmann repetto, Milan;
kamel mennour, Paris

Vue de l'exposition
Les Sanglots longs,
Museum Fridericianum, Cassel,
Allemagne, 2009

Cales en caoutchouc mousse et en béton,
dimensions variables
Photo: Museum Fridericianum / Nils Klinger.
Courtesy de l'artiste et des galeries:
Dvir, Tel Aviv; kaufmann repetto, Milan;
kamel mennour, Paris

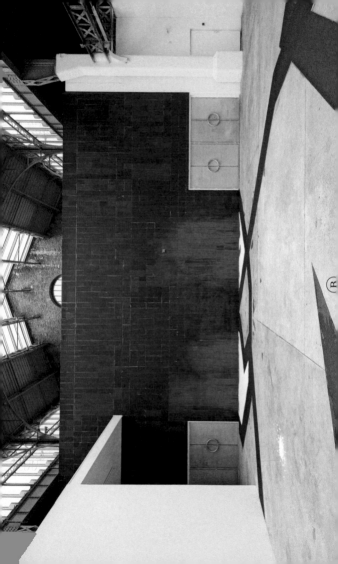

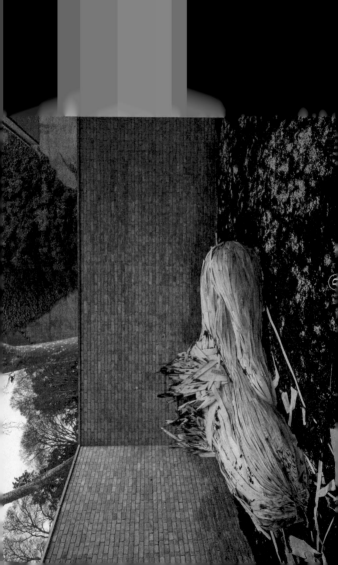

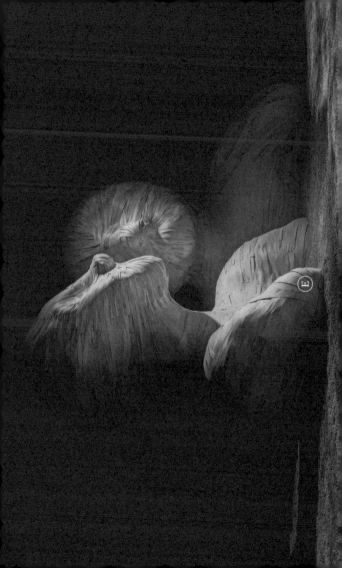

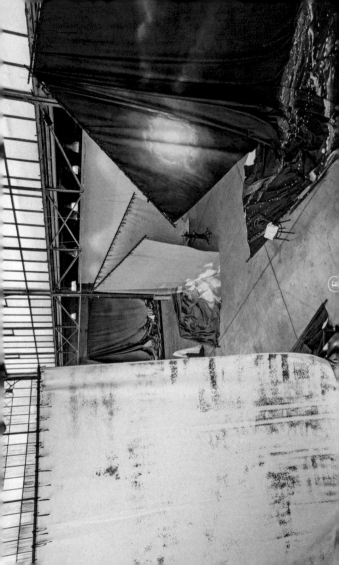

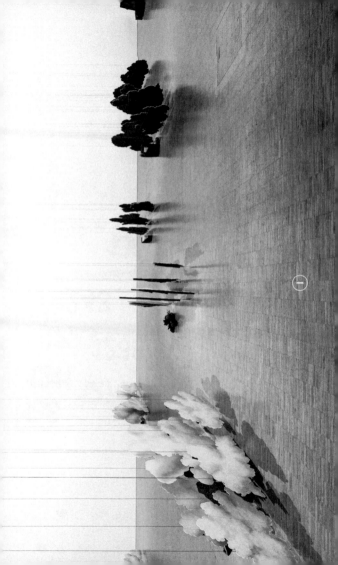

What Means Forever,
What Means Never
When No End Is Set, 2014

Ink on canvas, 200 × 150 cm
Courtesy of the artist
and kamel mennour, Paris

Dérives (Goudron), 2007
View from the exhibition *Il m'a fallu*
tant de chemins pour parvenir jusqu'à toi,
Le Magasin, Grenoble, France, 2007

Tar, dimensions variable
Photo: Ilmari Kalkkinen.
Courtesy of the artist and kamel mennour,
Paris; Kaufmann repetto, Milan

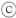

View from the exhibition
All Those Moments Will Be Lost in Time,
like Tears in Rain,
Protocinema, Istanbul, Turkey, 2015

Water, seal, large calligraphy brush,
dimensions variable
Courtesy of the artist

Views from the exhibition
The Concert,
Swiss Pavilion of the 59th Venice Biennale
of Art, 2022

Wood, wood shavings, coal, staples,
screws, gravel, dimensions variable
Photo: Samuele Cherubini.
Courtesy of the artist and the galleries:
Dvir, Tel Aviv; Kaufmann repetto, Milan;
kamel mennour, Paris; Pace Gallery,
New York

View from the exhibition
The Sun and the Set,
BPS22, Charleroi, Belgium, 2020

Primed theater canvas, paint, steel tubes
and straps, dimensions variable
Photo: Leslie Artamonow.
Courtesy of the artist and galleries: Dvir,
Tel Aviv; kaufmann repetto, Milan;
kamel mennour, Paris

Erratum, 2004

Broken tea glasses, dimensions variable
Courtesy of the artist and the galleries:
kaufmann repetto, Milan; kamel mennour,
Paris

Night Time (As Seen by Sim Ouch), 2022

Acrylic and concrete paint on canvas,
200 × 150 cm
Courtesy of the artist and Pace Gallery,
New York

View from the exhibition
Latifa Echakhch, L'air du temps – Prix
Marcel Duchamp 2013,
Centre Pompidou Paris, France, 2014

Wood, canvas, acrylic paint,
steel wire, chandelier crystals,
India ink, dimensions variable
Photo: Fabrice Seixas.
Courtesy of the artist and the galleries:
Dvir, Tel Aviv; kaufmann repetto, Milan;
kamel mennour, Paris

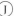

View from the exhibition
Les Sanglots longs,
Museum Fridericianum,
Kassel, Germany, 2009

Foam rubber and concrete wedges,
dimensions variable
Photo: Museum Fridericianum/Nils Klinger.
Courtesy of the artist and the galleries:
Dvir, Tel Aviv; kaufmann repetto, Milan;
kamel mennour, Paris

Works

and this rather combative feeling of having made it through fades a bit, and then the actual changes occur. I had envisaged taking a break to regenerate myself. I said I would need to read. I read the things I hadn't had time to read over the previous ten years. I was too busy, too many things going on, and I've also got a very full family life, and so I said to myself: "I'm going to have to take a big break at a certain point and then I will put everything back on the table, learn it all again, that's what I'll need to do." And that's when the Venice Biennale came up!

I was twenty that the person who wields all the power is the artist. Yes, there is a bit of arrogance but... So, I'm not afraid of the art market, I'm not afraid of careers in art. The only thing that might frighten me would be not being able to see things, falling ill or something like that, or being at an emotional point of no return, that does scare me. During my first meetings with my gallerist, Kamel Mennour, I talked to him about my rhythm: "Over the next five years, I will be working this way, over the following five years, I will slow down, and I will go through various stages, a bit more powerfully. After ten years, I will have to withdraw for a year, two years, possibly three maximum. At that point, you mustn't worry because I will come back. And you will also have to accept the fact that I might possibly not come back, but you have to trust me." That was at a time when I was becoming established–I was thirty years old when I said that... I knew I was going to have a crisis, because having studied artists, seen that the forties are difficult... It's not even the forties as such. You get past forty and you think: "That's it, I've turned forty, it's fine." It really happens later, forty-three or forty-four is when the real crisis hits. After that, time goes on

means, even using different tools, I would like things to be exactly so. And if there's something that may damage that, then I must adjust it.

J E F M So, you felt–and rightly, it would appear–that you could master it. That finally this question of preventing oneself from being free enough, of sabotaging oneself or handling the market badly, the way the art world worked, that these were parameters you could get a handle on and therefore it wasn't a matter of saying: "I'm a good artist, I'm a bad artist," but that there were other essential factors that would allow you to develop.

L E I looked at a lot, the way you do when you work in an art gallery, when you look at the people around you... I learned a lot this way. In this art world as it is described, whether it's the market, the art critics, the exhibition curators, the historians, the collectors, or the makers, there would be nothing without the artist at its center. I understood very quickly that the person who has to be protected in this milieu isn't the collector, the art critic, the journalist. The person who needs to be protected is the artist. They do their work sincerely, honestly, and powerfully. That's the crux of everything. I've known since

no reason to give up this practice. Yes, I do ask myself questions the other way round. When a certain practice works, does that mean it's going to prevent me from working? And not: "What can I do to make this work?" Equally, all my pieces are very different from each other. They range from pictures in blue ink to paintings of celebrations. People wonder if they're by the same person… and yet they are. I think it's up to the individual artist. We know perfectly well what's happening at a particular moment and whether we are being honest with ourselves or not. I think it's up to the responsibility of the individual. You can't want something, suffer because you haven't got it and then suffer because of what you don't want. During my early years, I kept a keen eye on artists' careers, I was really interested in why artists failed, why they stopped after five years, why they were forgotten, why they gave up. I analyzed it all a great deal. I didn't want there to be anything that I hadn't foreseen, that might keep me from carrying on. I don't know how to explain it. I didn't go to art school to make a career out of art, to be an artist. It was something I really had wanted to do all my life. And it really is all my life. At the age of eighty, even without

what you're doing anymore, do you carry on with it or not? Some people read this as: "If people don't buy my work, it's because they don't like my work any more." However, only a certain category of the population is in a position to buy pieces. That doesn't mean that the work isn't interesting, that's a different matter.

^{JE FM} So, you don't put yourself under any pressure, and nobody else does either?

^{LE} No, I've earned a good living from my work, better than I had envisaged, and if it all stops now, it's already been amazing. There's no pressure at all, no. But the question might indeed seem delicate because part of my work consists of painting. Those pieces sell more easily, of course. When my first pieces went off to auction and notched up some small sales records, the first thought that came to mind was: "I'm going to stop painting. These formats are too 'merchandizable,' I'm going to steer clear." Then I thought "No, hang on, they're not going to stop me doing what I want." It was right to negotiate that and for everything to work well, and to tell myself that I enjoy the painting spaces, just as you can love record or cassette spaces. They are extracts of time. I looked at it from all angles and told myself there was

how it works, I know about different art-
ists' relationships with money, their "com-
mercialized" work and stuff like that. I've
always been very clear with that. In the
beginning I didn't think my work would
sell, honestly [laughter]. So, when it took
off, I asked myself: "What shall I do with
this now?" The first blue carbon paper wall
I sold, I thought: "Are there really people
who install this sort of thing?" You see,
flagpoles taking up three meters of the
space, it takes a particular sort of person
to buy them. That's a fact I hadn't taken
in. I don't want there to be any sort of con-
straint on the way I produce and make
my work, I develop all the ideas I need to
develop, I don't let the fact that they might
not sell drive my work. There are pieces
that sell much more easily than others,
and I don't get upset about it. You have to
take a good step back. You could be an art-
ist who's doing well right now but isn't in
ten years' time. If you look at old 1980s
art magazines, it gives you a good shot of
humility. Our work ought to be able to with-
stand time and sustain the desire to carry
on doing it, our work ought to withstand
the market, all these recognition mecha-
nisms. It's not only a question of money…
If there comes a time when you don't like

during concerts. When I saw Sim Ouch's photos, everything was already there. Just as if you have the best pianist in the world, there's no point in quickly trying to learn keyboard [laughter] when you can invite them along. Afterwards you rejig some of the things, you deconstruct their composition, and that's how you work. When he gave me his source images, there were more than 30,000 photos. I found myself surrounded by all these images, of all these people, and I was deeply moved. I then wrote him a short message saying it was a bit difficult. He replied: "I thought you might say that because you are the only person apart from me who has seen all these images and who knows what it means." So, we both felt the same thing, dealing with this multitude of images and knowing their emotional value. It's impressive to witness fifteen years of a community's nightlife.

J E F M There's one big subject we haven't broached yet: the market, particularly if we make the connection with the sound works. There too, there's some negotiation.

L E That's something I'm so comfortable with that I don't really think about it, but which I totally took on board from the start. I worked in an art gallery, I know

places. I can't work, sculpt, or reflect when there's music, it takes up all my space. I often dwell in silence. Now I can shut my eyes and I hear the entire space.

<small>J E F M</small> Your networks of friends also surface in your last two exhibitions, *Night Time* (2022, Pace Gallery, London) → Ⓗ and *For a Brief Moment* (2022, Kunsthaus Basselland, Muttenz). Is inviting other musicians to take part also a consequence of this musical approach?

<small>L E</small> Yes, exactly. It's telling myself that I am going to share what I see… There being several of us… I'd really like to do that a bit more often. But it mustn't be forced or random. They're opportunities. With Zineb [Sedira], it really was an opportunity to discuss a certain work methodology. With Sim Ouch, regarding the photos that were used in the *Night Time* series of paintings, it was right because it meant I didn't have to think about that side of things. He had already framed the photos, he had already taken them, and they are photos I recognize, places I recognize, remarkably and quite rightly he did this work for me and for the rest of us. Unlike what I thought I would have to do at some point, I then didn't need pick up a camera, look through my personal photos, take photos myself

how to explain it. Making music for the sake of making music or finding a musical solution to what I see in the world, the way I share it. I never understood noise music, for example. I listened to it, but I didn't understand it. The only thing worse than noise music is Japanese noise music. I find it really aggressive. Not that long ago, just a few months, I started listening to Keiji Haino and now I completely understand what he is saying. There's suddenly a familiarity with something I'd rejected for years, and which really chimes with me. Suddenly I've got it.

J E F M That's an enormous amplitude you give to your work.

L E Enormous, yes, and to myself as well. Previously I had to organize the visual, now I need to organize the sound at the same time. Sometimes, I'm engulfed with images, by colors, light, everything I see, materialities, I'm assailed by it all every day. It's a lot to deal with, it's very vibrant, always simmering. Then there's the emotional dimension, all the affective factors, when I look at people, interactions, gestures, the relationship between objects. It's a lot to manage. Now I've got the relationship with sound as well. I've got all the layers of sound coming from various

too, the blocks, the soundtracks are little blocks of images. So, I remember little blocks of images. That bit, it's that part of that place, which reminds me of this or that...

^{J E} ^{F M} It's the complete opposite of a form of linearity and it's also the opposite of a form of narration. Do you imagine that something like that might spring up in this new creative phase, or will it be more something more abstract?

^{L E} Yes, I sometimes tell myself that the only place where *musique concrète* has not been, is in the political field. It's something that I can't find there, so I try to understand and see it elsewhere. Yet I tell myself that the sentimental side is missing in scores that put more emphasis on musical structure. Today there are more composers working on that. We'll start exploding or tinkering with the tones of Gregorian chants to try and find something that was forbidden at the time, and really stretch it out to get the flow of feelings going. I really like the way they work these days. I get the impression that things are being regulated in relation to time and that there are masses of possibilities from a musical point of view. But I think that we've only got one thing to say, actually. I don't know

I've heard a lot of sounds and music since childhood. When I studied in Paris, I often went to the Maison de la Radio, to Radio France and GRM [Groupe de recherches musicales] concerts, I listened to Pierre Henry without knowing who he was. I often went to places like that. I actually don't really know how I got there! It was weird listening to a sinusoidal wave for ninety minutes and thinking: "That's exactly where I should be." I remembered a bit about all that. I used to have a record player in my room that I had got from my father. Elsa, for example—the pop singer who was quite successful during the 1980s: I was given one of her 45s, called *T'en vas pas* (Don't Go Away), which was the great hit of the time. I listened to the instrumental version on the B side, and there's a tiny sequence in which there's an oboe section. I put this tiny sequence, which lasted just a few seconds, on a loop. I also remember that I played around with lots of the instrumental parts on other pieces, bits by The Clash for instance. Sometimes it was almost *musique concrète*, and I sequenced these little excerpts. I did that a lot, all alone. We do certain things, we don't really know why, and over thirty years later we say: "Ah, that sounds familiar!" The links

components. It alters our relationship with time, the linearity of time. With the visual arts, it's easy. There are works you grasp instantly, you can work out how it's made, etc. It's easy because it hinges on a moment. You have the freedom to read a piece or a sculpture or an installation. How do you do it with music? Is there a temporality? And how do you negotiate its linearity? What if I'm not interested in the linear and the narrative? Temporality is imperative, but how should it be treated, in what way, with which tools, how do you sequence it? Lots of musicians have worked on such topics and so I'm studying them to see how they responded to these questions before me.

J E F M That's very present in your work, particularly in the conception of exhibitions. There is always a before and an after, different temporalities, a form of opacity between them. So, in a way, this notion of a relationship to time is already there.

L E I think so too. I've learnt to re-read my work from that angle, music has taught me a lot about that.

J E F M Do you feel as though you've heard lots of things that resemble music or soundscapes for a very long time, but that it has only now become a concrete part of your work?

sound space. There's a spatial dimension that really interests me enormously.

JE FM Could you tie it in with your visual arts work?

LE Yes, there isn't really much difference. A musician works with feelings, a visual artist does the same. On some level, the source is the same. I am discovering these tools to work out what my panel will be like. I've worked with ink, with concrete, with painting, I've constructed and deconstructed. I know my visual art vocabulary and toolkit, and right now I am trying to find out how they would work with music, notes, tones. What am I looking for? It will take a while, it can't be improvised. Plus, I'm not an instrumentalist, that's the great difference. I can see myself in orchestration and composition.

JE FM In your work, one often gets the impression that there's been a huge noise, that lots of things have happened and that you get there just slightly afterwards. Is sound a material or is it a space?

LE It has to be understood like a space. It's a house in which I must understand each wall, each angle, why bricks have been used, what that meant in terms of modernity. All the materials mean something, there's a great deal more than mere

I wanted all the happiness and sadness in the world at once. I needed something that was musical, but in silence. I even said to Alexandre Babel and to Anne Weckström during a Zoom meeting: "I could tell you exactly what it will look like, the lighting display that will be in the main room, but I'm not going to. If all goes well, what you manage to accomplish will be exactly the same as what I have in mind." And that's what happened.

JE FM You worked on this project as a team. Is the collective dimension part of your methodology, or is it just engaging with the art scene?

LE Yes. I'm someone who is used to always working on my own and there I was opening up to others. I do like being in the driver's seat. I chose Alexandre Babel and Anne Weckström, for precisely those reasons. I had planned the way they worked, their relationship to the rhythmics to some extent.

JE FM When you say you wonder about what's next, is that to say that you'd perhaps like to make music?

LE Yes. Even more than that, because making music really means working on sound spaces, just as a room can be a sound space, just as an opera can be a

beginning, that I realize that the piece is finished. Then I immediately feel powerfully distanced from it. I don't have a fetishistic relationship with my work at all.

JE FM Do you ever think back to works you've made?

L E I move on from them, it's astonishing! I wondered if it would be like that in Venice because I'd spent two years working on the piece. It took place in various stages. At the end of February 2022, when everything had been installed, I looked at the sculptures in the space and suddenly thought: "That's exactly what I had in mind!" It had been that way from the very beginning, from the first few hours! Then I waited for the lighting to be finished, the brightness. Once that was done, and everything was done and dusted, I had the impression of walking through something that worked, and which was exactly as I had planned right from my first visualizations of the project. Now, when I return there, it's as if I'm visiting a place with an installation.

JE FM It has become detached from you?

L E It has always been detached from me. I've looked at something at a distance even while putting the mechanisms in place. At the start there really is a feeling: for Venice,

to prepare an avoidance strategy, to return compliments, to be discreet, to steer the conversation on to other things. I was facing an ongoing tidal wave of compliments. I was a bit worried about myself there and then, I said to myself: "I hope I survive this, that my ego won't be damaged by this." I was wary of being flattered, of getting big-headed. It was a great exercise to receive so much and just be there, present, listening to the public talk about my work.

J E F M Have there been times when you haven't shared your work, because there was no occasion to do so, you didn't have an exhibition coming up?

L E I'm very lucky, I have had the opportunity to do exhibitions regularly, to be able to reflect and ask myself: "What do I want to share now?" That's how I embark on projects generally. So far there haven't been any very lengthy silences. If there's a time when I can't share it, it doesn't worry me. But there's a paradox in the way I talk about it. I always say that the important thing is to share it, yet if I can no longer do so, it doesn't matter. When I'm creating, I don't think about the public, but equally my work is public. It's only when I see the work that I recognize the initial feeling I had when I envisioned it right at the

^{J E} ^{F M} If I've understood rightly, it's almost as if at one point you touch on a sort of universality of art, which means that you know that the form you are going to give it will be understood, grasped.

^{L E} I didn't get it straight away. I would like to be discreet, transparent almost. But my commitment and my work mean keeping my eyes wide open, not shutting them, accepting that I have to make the necessary connections. I try not to settle for things that are too easy and too pleasing, even though I would have loved to have had a light, sexier, more likeable work, to represent something more joyful or more fun. That's why, when dealing with students, I completely understand that it's not easy, they're still at a stage when they're very bound up in themselves. They haven't yet grasped that one is a tool, an interactive platform with the whole world, but it's very hard not to become emotional with oneself, and ego, and satisfaction, and power, recognition...

^{J E} ^{F M} Was there a particular moment, an exhibition or an event that allowed you to let go of these personal concerns? Or perhaps it didn't happen that suddenly?

^{L E} The moment I really let go was at the opening in Venice. I didn't have time

making, passing very quickly through your brain.

J E F M I get the impression your work is a full reflection of who you are, but equally there's a great reserve. How do you deal with that?

L E It took me a long time to accept my shyer side. I had to do a bit of work on it. I'm only prepared to do so when I tune into my feelings, into what I'm reading, what I'm looking at. Trying to be as honest as possible with it. Then I manage to share something that can be acknowledged by others. Of course, it will say something about me because I can't just say: "No, I don't exist." But I try to ensure that it's triggered by my experience and my connections, while holding my ego and my personality back enough to leave room for the public. That's the balance I've found. It's quite a complicated negotiation for people like me because I have absolutely no desire to show off my private life. I don't think other people have got anything to do with it. There's nothing exceptional about my feelings. On the other hand, I'm an excellent tool for passing things on or showing the way, rather like a scout, so that people can then say: "I see the same thing, I feel the same thing."

each element. I don't know how to put it. There are the writings of Gérard Grisey–a great French protagonist of spectral music –who worked on some percussion pieces that are somehow very calculated. You don't realize it, but it's calculated. However, you then become interested in other percussion writers who are more bound up with the issue of rhythm, connected with more ancestral instruments in Africa, and who play with that sort of rhythm, without a safety net. Without a safety net, you then get the same sensation. Really, the first sensation is a sensitivity, never mind the complexity of the writing.

JE FM Is that also your relationship with the public?

LE That's my relationship with the public. I don't need them to know things in order to understand. I would like it if by stopping at that, at the pure sensation, you then get straight to it. There is material if you want to do research, but there's also a swift connection with sensation and a perceptive system, which we all have. So, it's really accessible to everyone. It's a bit like what I'm learning in my solfège lessons. My teacher tells me right away when I'm overthinking and drifting off. It should go straight from your ear to the sound you're

ᴶ ᴱ ꜰ ᴹ Does time, the way it unfolds and what it does to the subject also concern the way you look at the chronology of your work?

ᴸ ᴱ I come from a generation that is not post-conceptual, but my elders were post-conceptuals, the Philippe Parreno, Pierre Huyghe generations. Being part of a system is the beauty of it. I am much more into a direct relationship with sensation or feeling. I once worked with a system. For the exhibition *Les Sanglots longs* (The Long Sobs, 2009) → ① at the Museum Fridericianum in Cassel, I took the UN Security Council resolutions on the Israeli-Palestinian conflict between 1948 and 2009. I gave these figures to a piano composer in quartertones to write in twelve-tone. There, that's a system. In other words, you get to a sensitive object by means of a theoretical device or a set of givens. Even when it's delivered rather brutally, a set of figures can make for an extremely romantic result.

ᴶ ᴱ ꜰ ᴹ Does embracing sensations and feelings also enable you to indicate concepts to the general public, without explaining everything?

ᴸ ᴱ I am able to reconstruct a crime scene with other elements rather than explaining

When we worked on the *Romance* exhibition (2019) at the Fondazione Memmo in Rome, I learned how to make concrete rockeries from the technicians.

JE FM Might one say that just as the objects in a series respond to a rhythm, your exhibitions are also organized like a musical score?

LE Of course, it's the ensemble. The exhibition *The Sun and the Set* (2020) → Ⓕ at BPS22 in Charleroi [Musée d'art de la province de Hainaut] was very important for me because I was asked to do a sort of retrospective. Large curtains broke up the space and helped me create a landscape from which objects emerged. That allowed me to make a sort of temporal journey over a collection of works I'd made over fifteen to twenty years. There were some I hadn't seen for fifteen years, and it was really touching to come across them again, although I'm not very fetishistic with my work.

JE FM There is affection in it.

LE Yes. You can see how the piece has grown without you, whether it's still meaningful, if it still has the same aura as it had fifteen years ago. They aren't juvenile pieces, it was just me who was young.

second or even the third time round, but perhaps after the tenth gesture. I need at least ten pieces before I understand what the mechanism is, when there's not much more than that to be seen. That way, there's no longer any exceptionality about the artist's unique gesture. It's perhaps the only way I approach the idea of a painting or a picture, proceeding by a number of repetitive gestures so as to avoid there only being one that encapsulates the "genius."

J E F M What part does experience play in it? Do exhibiting and the simple gestures you make perhaps serve as an apprenticeship?

L E Yes, it's true that there are lots of simple gestures. I really enjoy learning techniques. I can engrave, I can embroider, I can sew, I can paint, I can draw in charcoal. Nonetheless, it's the ability to read the areas of tension in objects that counts for me. I can do it because I know how to look, and I really like reproducing in order to fully understand the gesture. It's great to see how a transparency in painting is made because you then know how to approach it with a paintbrush. So, you really feel it. You can rethink the dilution of color in order to make it work. It's not just an image and a color, it's a gesture. I learn a great deal from all my installation technicians.

where the exhibition is actually being held.

L E Those early exhibitions took place during a time when I had no studio, because I couldn't afford one. That said, now that I can afford it, that I've got my studios, I still work the same way. Essentially, I build and visualize in my mind. I have very few notes. I'm always aiming to better archive my work, to make sketches. The only time I feel the need for preparation and when I'm building maquettes, is when it comes to particular structures.

J E F M One way or another, your work always entails scenes, some dramaturgy, mechanisms, whether it's a matter of a single gesture or a series of them.

L E I think there are too many images, too many projects. You can't produce work by the kilometer, it's just not possible. I want to be an artist beyond the fact of simply producing objects. Sometimes I do produce objects, for series of paintings for example. These series are based on a rhythmic variation. I have always wondered why I need to do this. The concept is very simple, not too cerebral, and it allows me to adopt a mechanical motion. It happens right in front of my eyes: they are often very, very simple actions and gestures. It doesn't make sense the first, or the

my work was more serious, tougher than I was, and that this formal language was different from me. That was the first time I really took that in. It was the first time I felt distanced from my work. The other seminal show was at Le Magasin in Grenoble. It was also my first large institutional exhibition, in the city where I spent my first few years of study. I've dreamt of that space hundreds of times. I remember the fluidity of the research, of the installation. Le Magasin in Grenoble is thousands of square meters. I had no gallery at the time, nothing. I drew some intermingled lines on the ground with stripes of tar, put some patches of plaster in the empty space to use as bases for certain sculptures, made some drip marks with orange water and, right at the back, a huge wall of blue carbon paper that seeped into the white patches. What I remember is standing at the entrance to Le Magasin, facing my work. The mounting and conception stages were very full-on. After that, everything fragments in my mind and that's when I learn, that's when I connect and understand. That's the most precious moment in my work.

J E F M Listening to you, it's clear that you are not showing a result, but that an essential part of the project begins in the place

with some clothes in my suitcase. I asked them to order some black ink, and then I dipped my clothes in the ink and drew some lines in the space, from one wall to the other. What was particular about that space was the architectural layout. My gesture went from one wall to another: it remained open but with a powerful presence. I wanted to break up the architectural space with this series of lines, without compartmentalizing it.

^{JE FM} What was your first major exhibition?

^{LE} It was at Le Magasin in Grenoble, *Il m'a fallu tant de chemins pour parvenir jusqu'à toi* (It Took Me So Many Paths to Reach You, 2008), or possibly the exhibition before that. I had an exhibition, *Désert* (Desert), in a small association space in Paris in 2004, set up very temporarily by three young curators. That's where I met the curators Hou Hanru and Gregory Lang. My friends were there too. It was also an important show because I was doing my work yet didn't understand it at the same time. I knew it was important to feel the materiality, to have an impression of the desert and of ruins. It had to be on the ground, with a powerful imprint, but not a spectacular one. I told myself that perhaps

because you want to reach them, but it's part of the constraints of the context. There are also spatial constraints. With *The Concert* (2022) → Ⓓ Ⓔ, my project for the Swiss Pavilion at the Venice Biennale, it was the music, the basses and the sharps, the amplitude, that really taught me about dissonance, the question of spatial balance. I think a lot about how the exhibition space will be negotiated, where the entrance will be, what the viewing angles are, and not least the empty spaces, the areas of tension in terms of a sculpture, the way in which it meets the ground. I pay a lot of attention to the support points for the installations, and try to tell myself: "That's it, it all happens in this sequence, when the very heavy sculpture touches the ground at that particular moment, there's enough empty space behind it and there we've got a strong proposal." So, it's a great deal more than just putting it together, there are lots of little sequences, lots of intense moments. It's the relationship to the areas of tension, to the empty areas, and that's how I compose. When I had my exhibition at the Boijmans in Rotterdam [Museum Boijmans Van Beuningen], I wanted to approach it, if possible, with a bit of lightness, but I also wanted a powerful intervention. I arrived

some very basic things. When I had finished the display, I told myself it didn't work. The objects had to be turned round. That might have been because I didn't dare tell myself in the first place: "It should be on the dark side." So, it worked. We were met from the very outset with the objects, their blackness. That was the first image one would see, and we'd leave the room with our spirits lifted. It took me months to find the blue ink for the images, which spread in a capillary fashion from the bottom to the top of the virgin canvas. I needed an artificial ink, in line with the history of printing. I investigated many options and hit on this particular blue. I bought it from a factory in Germany. I ordered liters and liters of it, which were delivered on pallets. When I opened them, I looked at the blue and it was the same as the blue on the carbon papers I had previously used for my installations.

JE FM You said that when you're invited to exhibit, the first thing you ask yourself is: "What do I not know how to do?" This aspect would seem to go hand-in-hand with your research process.

LE Yes, it's the freedom one allows oneself. It helps you find out how far you can push the boundaries, not necessarily

but I also laugh about it a lot. It impinges on my perception. As soon as I must situate myself, that's when doubt sets in, and I find myself needing different poles. Sometimes this also comes up in the midst of working. For example, at the Centre Pompidou [Centre national d'art et de culture Georges-Pompidou, Paris] in 2013, I initially thought of displaying the inked objects in a way that one could see the blue-tinted side when turning round at the far end of the room, and not on their dark side, which is the part you saw upon entering. I did that because these were very banal objects in some ways—a perfume sample, a cassette, a lamp. At first it was just a question of putting objects down in my empty studio. The first feeling they spurred in me was: it's poverty, my heritage. I tried to find all the objects I remembered from my childhood and that had left an impression. I got to around fourteen. I exhibited eleven. You look at them and they look so banal and ordinary, with nothing exceptional about them. I know that, for me, it was all bound up with my social heritage. You always think of foreigners living surrounded by exotic or Orientalist objects, but there was nothing like that—it really was just a tureen, some plastic flowers,

excerpts from the farewell letters: the only thing I could do was to write those last few words on the ground: "Forgive me, I am going off to save our brothers and sisters over there." These are things you can still hear. You know that it's their point of no return. In my work, these phrases are written using a big paintbrush and some water, like the street calligraphers in China. The words gradually become obliterated, and we never get the messages in their entirety.

J E F M Here, you're talking about an invisible trajectory, but in your work the question of reversal and reversibility is crucial. Both in a figurative sense—such as the decomposition of matter in ruins—and in the physical sense of the "recto verso" path that you propose to the viewer in some of your installations.

L E Yes, it's the principle of doubt. I've never been certain of what I was putting forward. Even when a thought occurs to me, I immediately question it. I tell myself that what I'm thinking might be the reverse. I need to have a number of contradictory poles. For me, that's comfort. Having a set word, direction, or action, that's what unsettles me. I find it doubtful, suspicious. I set enormous traps for myself. This creates thrilling paths in my head,

who know me intimately know about it, although there are many signs of it in my practice.

J E F M In your solo exhibition *Dans la maison vide* (In the Empty House, 2017), at the Manoir de la Ville de Martigny, you created a site-specific installation, *Vendredi 11 août 1989* (Friday, August 11ᵗʰ, 1989; 2014). Translation played a pivotal role in it.

L E Yes, there were excerpts from my private diary from when I was fourteen. Fairly deep texts that I wrote at the time. Nothing heroic, just a statement on the state of the world and the urgent need to change it. I came back to that text in the wake of 2015, and the attacks on *Charlie Hebdo* in Paris. When the massive indoctrination of radical Islamist politics was exposed. That's when I was overcome with doubt. I read the farewell letters in the media and in the press, and studied some interviews to find out how it worked, the brainwashing techniques and enrolment mechanisms. What was being said, what they played on. They played a lot on the need to feel useful, to go off and help children, to save the innocents. You can theorize as much as you like, tell yourself: "It won't happen to me"—it does happen. I started wondering: "Why did they leave?" Then I re-read some

different customs to my own. I looked at everything wondering: "What is that thing?" Basically, I've asked myself that question throughout my life, in a sense, whether it was to do with France initially or with art later on.

JE FM You spoke about an early urge to study economic policy. What remains of that interest in your artistic practice? A form of civic commitment or of activism?

LE I think that my belief in art gives me the freedom to be committed to it whilst preserving a certain sensitivity and with the benefit of keeping my eyes wide open. I learnt a little bit later, when I was studying the avant-garde group MA [Magyar Aktiv-izmus], in Hungary, that the revolution had been backed by artists and activists. And how political and artistic engagement could co-exist, succeed together, but also collapse. I tried, at some points, to belong to unionized or politicized student groups and each time all I could see were hierar-chical systems and egos, and I pulled out, deeply disillusioned. My relentless query-ing prevents me from being part of groups. I will always believe in humankind yet con-stantly question it. I'm very committed to civic action, albeit discreetly so as not to gain favor for noble causes. Only people

that he will then scan using a sort of small machine, and then zooms in on them. The closer he zooms, the more it feels as though he will lose visual quality, but that isn't the case. Quite the reverse, the image is precise. I then said to Parreno: "It's the opposite of what happens in Michelangelo Antonioni's *Blow-Up* (1966). The closer you zoom in, the more [quality] you lose, and it becomes pure abstraction, and you feel hugely emotional, because it's the fear of a murder that's just taken place." Later, I became interested in the work of Felix González-Torres, of Gabriel Orozco. The first time I discovered Felix González-Torres, I felt such joy! Then I decided to go off and do my fourth year at the art school in Cergy [École nationale supérieure d'arts de Paris-Cergy].

J E F M At the start of our conversation, you talked about intuitions that prove right and that still persist.

L E Yes, that's exactly it. Perhaps it's a methodology of intuition. Yet you have to ask yourself: "Where does this intuition come from?" And then: "Does the question of the perception of space or surrounding elements give shape to other things?" Perhaps it stems from the fact that I arrived as a foreigner in a country with completely

I never really fitted into the Arab district of Grenoble. I couldn't even speak the language. I tried to become integrated a bit, but then I suddenly realized what I represented socially and saw things from a far more global perspective.

J E F M What did you start doing after things started falling into place? Is the work you did at that time still important to you?

L E These pieces were very initiatory, in which I really started to break images down. I wanted to pare back the layers of perceiving images. I discovered film, how montage worked. I took on iconography without really knowing what it was, the question of medium without any preconceived idea. At that time, meeting Philippe Parreno, who taught at Grenoble, was decisive. Through him I discovered Marshall McLuhan, [Michel] Maffesoli, Gilles Deleuze and Georges Didi-Huberman. To find out that concepts I had thought about had been formulated in books in a much more brilliant, much more radical way, was absolutely unbelievable. From then on, I started reading up on theory. Philippe Parreno once told me what constituted a good work of art for him. He described a sequence in *Blade Runner* (1982), when Leo, the policeman, finds a stash of photos

encounter with art school came just before the Baccalaureate, and there too, you had to give yourself permission to seriously consider it, to fight the pressure to get a real job, find a real social purpose. Later on, when I got into the Beaux-Arts [École supérieure d'art et de design] in Grenoble, it took me a while to learn—even just to learn what contemporary art was.

JE FM Was it a bolt of lightning?

LE No. It felt really strange, actually. The day after term started, we went to MAMCO [Musée d'art moderne et contemporain] in Geneva. There were some neon sculptures, installations by Sylvie Fleury, and Fabrice Gygi. We went into Ghislain Mollet-Viéville's apartment, in those days you could sit on the bed. At the foot of the bed, there was a sports bag entitled *Ozone* (1989), made by Philippe Parreno, Dominique Gonzalez-Foerster, Bernard Joisten and Pierre Joseph. In these institutions, art was known as "Art." So it was up to me to figure it out. Plus, I was shy and reserved. My father was also seriously ill at the time. Everything was fragile. That was when things sort of clicked. Then there were some fundamentalist attacks in Paris, in the metro in 1995. I realized that there were only two of us Maghrebis at the school.

^{J E} ^{F M} Yes. Was it immediately apparent to you?

^{L E} There were signs when I was in primary school. I realised I had a sensibility that was problematic for a certain form of normative vision of society. I felt that I was drawn to writing. I knew that I looked at things differently, but I wasn't encouraged at all there. It wasn't even a question of being an artist or not, it was a matter of doing something with that sensibility.

^{J E} ^{F M} That could have been art, music, or literature?

^{L E} Yes. In the beginning I thought it would probably be literature. When I was fourteen, I tried to write my first novel in the form of narrative short stories. Because I was an avid reader, I wasn't satisfied with the quality of the text. On the other hand, I was really interested in poetry as a form, and I realized that I could make shorter sequences. Setting a landscape, setting gestures each time. Poetry, however, wasn't obvious. There's always the immigrant complex that makes you say: "No, I can't be a great poet because I don't come from here." It's not my language in a sense, even though it has become my main language. But, before I wanted to make art, I also wanted to study economic policy. My

^{J E} ^{F M} How would you describe the period you're in now?

^{L E} I'm forty-six years old and I get the impression that I'm grounding my research anew. What I see with some artists, is that often everything is pretty much set in stone round about the age of twenty. Then one carries on with the kind of production or the line of research that had more or less been established from the outset. The ground was already laid at twenty.

^{J E} ^{F M} Why do you think that is?

^{L E} I think it's a matter of time and of comfort. You work hard to put things in place, and it can be scary to realize that it's perhaps not enough, that you have to go further. It's not a solitary process, though. I move forward with the people around me, the people I meet and with works and books that always give me that little extra margin for helping my work process to evolve. It doesn't happen in a linear way. I don't lose confidence in the forms I've made earlier, but I read the mechanisms differently. Today, I wish to employ these mechanisms elsewhere, that's all.

^{J E} ^{F M} Do you remember the first encounter that subsequently made you decide that you wanted to sign up for art?

^{L E} When I was young?

A Conversation
between Latifa Echakhch,
Julie Enckell,
and Federica Martini

What are we arriving after this time? An apex, in some respects, but one that is already tipping over into other spaces of expression.

Sarah Burkhalter

[1] Term drawn from the exchange between the artist and the author at "The Concert, DESASTRES—a conversation with the artists and curators of the Swiss and the Australian Pavilions", with Latifa Echakhch, Marco Fusinato, Alexandre Babel, Alexie Glass-Kantor and Francesco Stocchi, Palazzo Grassi, Venice, April 22nd, 2022.

persists in the end. "Why stick to a single format?", she asks alongside the interview. There's no room for impasse, which would constitute the reiteration of shapes that work or mediums with which she is skilled, for instance. On the contrary, the artist inscribes her objects and displays within a temporality, making sure they truly draw the viewer in and around them, while conferring a sense of being a part of their completion. Often, the show has just taken place and we arrive once it is over, when the lights have come on again and the costumes have been discarded—in *Untitled (Horses & Figures)* (2013), the horses have left the arena and the saddlery is lying on the ground, and all we are left with are the attributes of entertainment, its mechanics of domination thus crudely displayed.

Latifa Echakhch orchestrates the aftermath not as a field of ruins, but as a score of possibilities. By reconstituting the scene thanks to the clues that she lays bare, it should be possible to better detect power relations. By coming once the action is over, to fully perceive what has been. In returning from the places, to feel their the "vibratility"[1].

relationship to it. Finding her place without needing to belong has given her a freedom, an ease towards the market, the public and expectations, fiercely renewed with every project. In fact, invitations to exhibit allow for a sideways step, time to ask herself what she does not know how to do. So she learns the gestures that she lacks, works within the constraints of the site, hollows out the univocal connotation of a prayer mat (*Frames*, 2000), searches for the splitting point of an arabesque (*Dérives*, 2007 → Ⓑ). She conveys both presence and absence in installations of Minimalist ascendency, in which a lapidary display can be quite literal as in *Stoning* (2010) and *Tkaf* (2011), but more frequently serve as a comment on the very paring-back of Minimalism by exposing its theatricality (*La Dépossession*, 2014). She creates objects, yet leaves them without difficulty, without a fetishistic glance as she goes. What she seeks is "all the joy and sadness in the world at once, [...] something that is musical but in silence." The bass line in her work? A poetics of paradox.

While Latifa Echakhch admits thus setting traps for herself, on both a conceptual and a technical level, it is agility that

She remembers, as a teenager, picking up on "an oboe coming in" on a 45-rpm record, a sequence that she put on a loop, and which became a "block of images." Right from the outset, sounds take shape for Latifa Echakhch, very early on, senses permeate one another, and it is then a case of objectifying the experience. She started by investigating the image, exploring its forces, with the encouragement of Philippe Parreno (*1964), a professor at the École Supérieure d'Art et de Design in Grenoble and a mentor to her along with Marshall McLuhan (1911–1980), Gilles Deleuze (1925–1995) and Georges Didi-Huberman (*1953), amongst others. She then discovered the work of Félix González-Torres (1957–1996), a joy beyond words, but which occurred, as we understand it, upon seeing how polarities can be combined without cancelling each other out, the political and the aesthetic, evidenced by a work made by the very gestures that undo it.

As she herself says, Latifa Echakhch "needs a number of different contradictory poles." The fact that she came to France from Morocco as a child, then to Switzerland as an adult, has given her the poise to question the environment around her and her

gravel crunching under your feet, to move by echolocation within the artist's powerful visualization.

The Concert (2022) → Ⓓ Ⓔ, the work by Latifa Echakhch mentioned here, created in partnership with Alexandre Babel (*1980), Francesco Stocchi (*1975) and Anne Weckström (*1984) for the 59th Venice Contemporary Art Biennale, was to set the pace for the talk between the artist, Federica Martini and Julie Enckell. This took place in two stages, before and after the opening of the Swiss Pavilion, first at the École de Design et Haute École d'Art du Valais (EDHEA) in 2021–where Latifa Echakhch has taught in the PALEAS unit (Pratiques Aurales, Lutherie Expérimentale, Arts Sonores [Aural Practices, Experimental String Instruments, Sound Art]) since 2019, and then at the artist's home in 2022. Their discussion was recorded, transcribed, and then the subject of multi-authored editing, of deferred listening from one media to another, from one perceptual system to another. The editorial process thus resonated, fortuitously yet fluidly, with the artist's aural sensibility.

To set, reset, compose–a gesture, an approach, a space. To arrive, turn up, return–from elsewhere, after, to rhythm. These are some of the touchpoints that Latifa Echakhch is weaving and reworking just as a shift is taking place, as her visual arts practice flows into the realm of music, of sound. A move that is due not to the attraction of the unknown, for she has always had a keen ear for sounds and eagerly embraced, as an art student, the soundwaves of Pierre Henry (1927-2017). Far more than that, it is the resurgence of an early feel for poetry, for the musicality of words, currently transposed to that of spaces and the cadences she detects in them. "I want to be an artist beyond the fact of simply producing objects," says Latifa Echakhch half-way through the conversation. In her installations and sculptures, she indeed strives to choreograph our perception, playing on the visual dimensions here, and the audible ones there, triggering motor memory, temporal intuition and pictorial association in turn. To walk through a pavilion of bricks and light is to make your way through the sort of sensory explosion sparked by a musical event, to gravitate towards its physical and emotional reverberations and, the

"Now I can shut my eyes
and I hear the entire space."

Imprint

Concept
 Sarah Burkhalter,
 Julie Enckell,
 Federica Martini

Transcription
 Federica Martini
 Melissa Rérat

Translations
 Bridget Mason

Proofreading
 Sarah Burkhalter,
 Melissa Rérat,
 Jehane Zouyene

Project manager publishing house
 Chris Reding

Design
 Bonbon – Valeria Bonin,
 Diego Bontognali

Image processing, printing,
and binding
 DZA Druckerei zu Altenburg,
 Thuringia

Verlag Scheidegger & Spiess
Niederdorfstrasse 54
8001 Zurich
Switzerland
www.scheidegger-spiess.ch

Scheidegger & Spiess
is being supported by
the Federal Office of Culture
with a general subsidy
for the years 2021–2024.

SIK-ISEA,
Antenne Romande
UNIL-Chamberonne, Anthropole
1015 Lausanne
Switzerland
www.sik-isea.ch

ISBN 978-3-85881-872-0

On Words, volume 3

This book was published
with the generous support of:

On
Words

Latifa
Echakhch

Sarah Burkhalter
Julie Enckell
Federica Martini

Scheidegger
& Spiess
SIK-ISEA